臧翔翔 编著

二胡自学从入门到精通

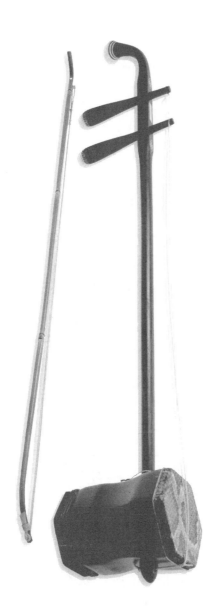

化学工业出版社
·北京·

图书在版编目(CIP)数据

二胡自学从入门到精通 / 臧翔翔编著. -- 北京：化学工业出版社，2025. 3. -- ISBN 978-7-122-47310-3

Ⅰ．J632.21

中国国家版本馆CIP数据核字第20259UG864号

本书作品著作权使用费已交付中国音乐著作权协会。个别未委托中国音乐著作权协会代理版权的作品曲作者，请与出版社联系著作权费用。

责任编辑：李　辉　彭诗如　　　　　　　封面设计：溢思视觉设计／程超
责任校对：李雨晴　　　　　　　　　　　装帧设计：盟诺文化

出版发行：化学工业出版社（北京市东城区青年湖南街13号　邮政编码100011）
印　　装：河北延风印务有限公司
880mm×1230mm　1/16　印张14$\frac{3}{4}$　字数311千字　2025年7月北京第1版第1次印刷

购书咨询：010-64518888　　　　　　　　售后服务：010-64518899
网　　址：http://www.cip.com.cn
凡购买本书，如有缺损质量问题，本社销售中心负责调换。

定　　价：58.00元　　　　　　　　　　　　　　　　　　　　版权所有　违者必究

基础篇

第一课 简谱记谱法 ··············· 1	六、音乐术语 ··················· 9
一、认识简谱 ··················· 1	第三课 二胡基础知识 ············ 12
二、音符的名称 ················· 1	一、二胡概述 ··················· 12
三、音的高低 ··················· 2	二、二胡的选购与保养 ··········· 12
四、音的长、短 ················· 2	三、二胡的构造 ················· 13
五、休止符 ····················· 3	四、定弦 ······················· 14
第二课 基本乐理 ················ 4	五、二胡常用演奏符号 ··········· 14
一、调号 ······················· 4	第四课 二胡演奏基础 ············ 16
二、拍号 ······················· 5	一、演奏姿势 ··················· 16
三、小节类型 ··················· 6	二、右手持弓方法 ··············· 17
四、连线 ······················· 7	三、左手按弦方法 ··············· 17
五、常用演奏符号 ··············· 8	

技巧篇

第五课 二胡运弓练习 ············ 19	练习曲五 ····················· 26
一、空弦定音 ··················· 19	练习曲六 ····················· 27
二、右手运弓技巧 ··············· 20	练习曲七 ····················· 27
三、空弦运弓练习 ··············· 20	练习曲八 ····················· 28
练习曲一 ····················· 20	练习曲九 ····················· 28
练习曲二 ····················· 21	练习曲十 ····················· 29
练习曲三 ····················· 21	练习曲十一 ··················· 29
练习曲四 ····················· 22	第七课 D调（15弦）上把位乐曲练习 ········ 30
练习曲五 ····················· 22	我的小宝宝 ··················· 30
第六课 D调上把位指法练习 ······ 23	小星星 ······················· 30
一、把位的划分 ················· 23	两只小鸟 ····················· 31
二、D调上把位音位图 ············ 24	拾豆豆 ······················· 31
三、按弦要领 ··················· 25	牧童谣 ······················· 32
四、指法练习 ··················· 25	对　歌 ······················· 32
练习曲一 ····················· 25	对鲜花 ······················· 33
练习曲二 ····················· 25	箫 ··························· 33
练习曲三 ····················· 26	小兔乖乖 ····················· 34
练习曲四 ····················· 26	小毛驴 ······················· 34

第八课　弓法基础练习 ……………… 35
一、弓段的划分 …………………… 35
二、长弓 …………………………… 35
　　练习曲一 …………………… 36
　　对歌 ………………………… 36
三、连弓 …………………………… 37
　　练习曲二 …………………… 37
　　大轮船 ……………………… 38
四、分弓 …………………………… 38
　　练习曲三 …………………… 38
　　小蜜蜂 ……………………… 39
五、换弦 …………………………… 39
　　练习曲四 …………………… 40
　　理发店 ……………………… 40

第九课　演奏技巧练习 ……………… 41
一、揉弦 …………………………… 41
　　一指揉弦练习 ……………… 42
　　二指揉弦练习 ……………… 42
　　三指揉弦练习 ……………… 43
　　四指揉弦练习 ……………… 43
二、滑音 …………………………… 44
　　练习曲一 …………………… 44
　　想一想 ……………………… 45
三、泛音 …………………………… 45
　　练习曲二 …………………… 46
　　练习曲三 …………………… 46
　　我的小猫 …………………… 47
四、拨弦 …………………………… 47
　　练习曲四 …………………… 48
　　理发师 ……………………… 49

第十课　弓法进阶练习 ……………… 50
一、顿弓 …………………………… 50
　　练习曲一 …………………… 50
　　小看戏 ……………………… 51
二、快弓 …………………………… 51
　　练习曲二 …………………… 52
　　颂祖国 ……………………… 52
三、颤弓 …………………………… 53
　　练习曲三 …………………… 53
　　拍手吧 ……………………… 54
四、抛弓 …………………………… 54
　　练习曲四 …………………… 54
　　小茨冈 ……………………… 55

第十一课　装饰音 …………………… 56
一、倚音 …………………………… 56
　　练习曲一 …………………… 57
　　月亮歌 ……………………… 57
　　团结就是力量 ……………… 58
二、颤音 …………………………… 58
　　练习曲二 …………………… 59
　　美丽的黄昏 ………………… 59
　　在农场里 …………………… 60

第十二课　G调（5 2弦）上把位练习 … 61
一、G调上把位音位图 …………… 61
二、指法练习 ……………………… 62
　　练习曲一 …………………… 62
　　练习曲二 …………………… 63
　　练习曲三 …………………… 63
　　牵牛花 ……………………… 64
　　道拉基 ……………………… 65

第十三课　F调（6 3弦）上把位练习 … 66
一、F调上把位音位图 …………… 66
二、指法练习 ……………………… 67
　　练习曲一 …………………… 67
　　练习曲二 …………………… 68
　　练习曲三 …………………… 68
　　牧羊姑娘 …………………… 69
　　草原上 ……………………… 70

第十四课　C调（2 6弦）上把位练习 … 71
一、C调上把位音位图 …………… 71
二、指法练习 ……………………… 72
　　练习曲一 …………………… 72
　　练习曲二 …………………… 73
　　练习曲三 …………………… 73
　　下四川 ……………………… 74
　　羊倌歌 ……………………… 75

第十五课　♭B调（3 7弦）上把位练习 … 76
一、♭B调上把位音位图 ………… 76
二、指法练习 ……………………… 77
　　练习曲一 …………………… 77
　　练习曲二 …………………… 78
　　练习曲三 …………………… 78
　　接过雷锋的枪 ……………… 79
　　粉刷匠 ……………………… 80

第十六课　D调（15弦）中把位练习 …………81
　一、D调中把位音位图 …………………81
　二、指法练习 …………………………82
　　　练习曲一 ……………………………82
　　　练习曲二 ……………………………83
　　　练习曲三 ……………………………83
　　　崖畔上开花 …………………………84
　　　一帘幽梦 ……………………………85

第十七课　G调（52弦）中把位练习 …………86
　一、G调中把位音位图 …………………86
　二、指法练习 …………………………87
　　　练习曲一 ……………………………87
　　　练习曲二 ……………………………87
　　　练习曲三 ……………………………88
　　　八月桂花遍地开 ……………………89
　　　恰似你的温柔 ………………………90

第十八课　F调（63弦）中把位练习 …………91
　一、F调中把位音位图 …………………91
　二、指法练习 …………………………92
　　　练习曲一 ……………………………92
　　　练习曲二 ……………………………93
　　　练习曲三 ……………………………93
　　　放马山歌 ……………………………94
　　　虫儿飞 ………………………………95

第十九课　C调（26弦）中把位练习 …………96
　一、C调中把位音位图 …………………96
　二、指法练习 …………………………97
　　　练习曲一 ……………………………97
　　　练习曲二 ……………………………97
　　　练习曲三 ……………………………98
　　　大公鸡 ………………………………98

　　　我是一个兵 …………………………99

第二十课　♭B调（37弦）中把位练习 ………100
　一、♭B调中把位音位图 ………………100
　二、指法练习 …………………………101
　　　练习曲一 ……………………………101
　　　练习曲二 ……………………………101
　　　练习曲三 ……………………………102
　　　火车开了 ……………………………102
　　　外面的世界 …………………………103

第二十一课　换把位练习 ………………104
　一、换把位方法 ………………………104
　二、D调换把位练习 …………………105
　　　练习曲一 ……………………………105
　　　你知道我在等你吗 …………………106
　三、G调换把位练习 …………………107
　　　练习曲二 ……………………………107
　　　火红的萨日朗 ………………………108
　四、F调换把位练习 …………………109
　　　练习曲三 ……………………………109
　　　三十里铺 ……………………………110
　五、C调换把位练习 …………………111
　　　练习曲四 ……………………………111
　　　星语心愿 ……………………………111
　六、降B调换把位练习 ………………112
　　　练习曲五 ……………………………112
　　　童年 …………………………………113

第二十二课　高把位练习 ………………114
　　　练习曲一 ……………………………114
　　　练习曲二 ……………………………114
　　　练习曲三 ……………………………115
　　　练习曲四 ……………………………116
　　　练习曲五 ……………………………117

曲谱篇

二胡经典曲目 ……………………………118
　　田园春色 ………………………………118
　　紫竹调 …………………………………119
　　江河水 …………………………………120
　　赛马 ……………………………………122
　　病中吟 …………………………………124
　　听松 ……………………………………126

　　良宵 ……………………………………129
　　二泉映月 ………………………………130
　　光明行 …………………………………133
　　空山鸟语 ………………………………136
　　北京有个金太阳 ………………………139
　　喜送公粮 ………………………………142

经典儿歌 ·············· 146
 爱祖国 ·············· 146
 爸爸妈妈听我说 ·············· 146
 贝壳之歌 ·············· 147
 捕鱼歌 ·············· 147
 粗心的小画家 ·············· 148
 打电话 ·············· 148
 大鞋和小鞋 ·············· 149
 当我们同在一起 ·············· 149
 法国号 ·············· 150
 丰收之歌 ·············· 150
 好妈妈 ·············· 151
 假如我是小鸟 ·············· 151
 剪羊毛 ·············· 152
 牧童 ·············· 153
 牧童之歌 ·············· 153
 牧羊女 ·············· 154
 人们叫我唐老鸭 ·············· 154
 数蛤蟆 ·············· 155
 我是一朵小花 ·············· 155
 下雨天 ·············· 156
 小宝贝睡着了 ·············· 156
 小红帽 ·············· 157
 小朋友想一想 ·············· 157
 小小男子汉 ·············· 158
 小雪花 ·············· 159
 鞋匠舞 ·············· 159
 新年好 ·············· 160
 洋娃娃和小熊跳舞 ·············· 160
 一分钱 ·············· 161
 在花园里 ·············· 161

经典民歌 ·············· 162
 阿里山的姑娘 ·············· 162
 采茶灯 ·············· 163
 采花 ·············· 164
 彩云追月 ·············· 164
 搭凉棚 ·············· 165
 大河涨水沙浪沙 ·············· 166
 东方红 ·············· 167
 嘎达梅林 ·············· 167
 姑苏小唱 ·············· 168
 红河谷 ·············· 169
 红旗歌 ·············· 169
 黄河情歌 ·············· 170
 黄河船夫曲 ·············· 172
 金风吹来的时候 ·············· 173
 浏阳河 ·············· 174
 满江红 ·············· 175
 梅花开得好 ·············· 176
 孟姜女 ·············· 177
 弥渡山歌 ·············· 178
 茉莉花 ·············· 179
 牧歌 ·············· 180
 盼红军 ·············· 180
 秋收起义歌 ·············· 181
 十送红军 ·············· 182
 送情郎 ·············· 184
 我爱我的台湾 ·············· 185
 小河淌水 ·············· 186
 沂蒙山小调 ·············· 186
 知道不知道 ·············· 187

流行歌曲 ·············· 188
 城里的月光 ·············· 188
 大约在冬季 ·············· 189
 东方之珠 ·············· 190
 红豆 ·············· 191
 明天会更好 ·············· 192
 梦里水乡 ·············· 194
 女人花 ·············· 196
 牵手 ·············· 198
 山楂花 ·············· 199
 上海滩 ·············· 200
 盛夏的果实 ·············· 201
 思念 ·············· 202
 晚秋 ·············· 204
 甜蜜蜜 ·············· 206
 万水千山总是情 ·············· 207
 忘不了 ·············· 208
 味道 ·············· 210
 像我这样的人 ·············· 211
 萱草花 ·············· 212
 雪落下的声音 ·············· 214
 阳光总在风雨后 ·············· 216
 夜来香 ·············· 218
 一次就好 ·············· 219
 一帘幽梦 ·············· 220
 一生所爱 ·············· 221
 雨蝶 ·············· 222
 月亮代表我的心 ·············· 223
 这世界那么多人 ·············· 224
 祝你平安 ·············· 226
 走过咖啡屋 ·············· 227
 最浪漫的事 ·············· 228

第一课　简谱记谱法

一、认识简谱

简谱是最常运用的记谱方式之一，用于记录乐音的具体音高。简谱由七个阿拉伯数字构成：1、2、3、4、5、6、7，分别唱作：do、re、mi、fa、sol、la、si，称为"唱名"。七个唱名又对应七个英文字母C、D、E、F、G、A、B，称为"音名"。

```
记谱法: 1   2   3   4   5   6   7
唱名: do  re  mi  fa  sol la  si
音名: C   D   E   F   G   A   B
```

二、音符的名称

简谱中的每一个音符都有固定名称，不同的音符代表了不同的时值。

音　　符	音符名称	音　　符	音符名称
X - - -	全音符	X̣	八分音符
X -	二分音符	X̳	十六分音符
X	四分音符	X̳̣	三十二分音符

注：表格中的"X"表示任意音符，如全音符"5 - - -"，二分音符"6 -"，四分音符"3"等。

三、音的高低

在简谱音符的上方加"高音点"或在音符下方加"低音点",以区分不同音域中音的高低。

以1、2、3、4、5、6、7为中间音区,向上音越来越高,需在音符上方加"高音点"。

1 2 3 4 5 6 7 1̇ 2̇ 3̇ 4̇ 5̇ 6̇ 7̇ 1̈ 2̈ 3̈ 4̈ 5̈ 6̈ 7̈ 1⃛ 2⃛ 3⃛ 4⃛ 5⃛ 6⃛ 7⃛ 1⃜ （高音点）

以1、2、3、4、5、6、7为中间音区,向下音越来越低,需在音符下方加"低音点"。

7 6 5 4 3 2 1 7̣ 6̣ 5̣ 4̣ 3̣ 2̣ 1̣ 7̤ 6̤ 5̤ 4̤ 3̤ 2̤ 1̤ 7⃨ 6⃨ 5⃨ 4⃨ 3⃨ 2⃨ 1⃨ 7⃩ 6⃩ （低音点）

四、音的长、短

简谱中音符的时值长短通过不同数量的增时线与减时线来改变。在音符右侧增加的短横线,称为"增时线",表示增加音符的时值。每增加一条增时线,音符时值增加一拍。如音符"5"在以四分音符为一拍时为一拍,在sol音后加一条增时线"5 -"为二分音符,在以四分音符为一拍时演奏二拍,增加两条增时线"5 - -"演奏三拍。

$1 = C \quad \frac{4}{4}$

| 1 2 3 4 | 5 - 5 - | 5 4 3 2 | 1 - - - ‖ （增时线）

在音符下方增加的短横线,称为"减时线",表示减少音符的时值。每增加一条减时线音符时值减少一半时值。如音符"5"在以四分音符为一拍时为一拍,在sol音下方加一条减时线"5"时值为半拍,在下方加两条减时线"5"时值为四分之一拍。

$1 = C \quad \frac{4}{4}$

| 1 1234 | 5555 5 3 | 1765 4321 7656 | 1 - - - ‖ （减时线）

音符时值的长短按二等分原则划分:一个全音符的时值等于两个二分音符,一个二分音符的时值等于两个四分音符,一个四分音符的时值等于两个八分音符,一个八分音符的

时值等于两个十六分音符。

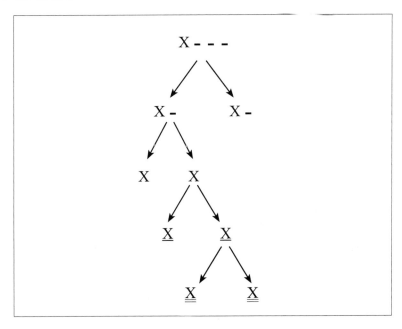

五、休止符

记录声音暂时停止的符号称为休止符，简谱中的休止符用数字"0"表示。休止符休止的时间与对应音符的时值相同，休止符的名称与音符的名称也相同，只是在音符名称的后面加上"休止符"，乐谱中出现休止符时要停止演奏相应的时值。

休止符	书写方法	含　义	对应音符名称
全休止符	0 0 0 0	休止四拍	全音符
二分休止符	0 0	休止两拍	二分音符
四分休止符	0	休止一拍	四分音符
八分休止符	0	休止半拍	八分音符
十六分休止符	0	休止四分之一拍	十六分音符

注：以上均以四分音符为一拍为例。

$1 = C \quad \frac{4}{4}$

1　0　2　0　|　3　4　5　0　|　6 6　5 5　4 0　3 2　|　1 - - - ‖
　　↖休止符

第二课 基本乐理

一、调号

调号是标注主音音高的符号,在简谱中调号用唱名和音名标注。如1=C表示为C调,读作do等于C,即主音的音高为C音。1=F表示F调,读作do等于F,表示主音的音高为F音。

$1=C \quad \frac{4}{4}$
↘
调号

1 1 2 3 3 4 | 5 5 5 3 | 4 4 3 2 2 3 | 1 3 1 - ‖

调式体系中,每一个调又有大调与小调之分,以及在大调与小调基础上产生的变化形式,如和声大调、和声小调,旋律大调、旋律小调。一般当乐曲终止于1(do)音时为大调,终止于6(la)音时为小调。

大调式乐曲:

$1=C \quad \frac{4}{4}$ 　　　　　　　　　　　　　　　　《小星星》
　　　　　　　　　　　　　　　　　　　　　　　　法国儿歌

1 1 5 5 | 6 6 5 - | 4 4 3 3 | 2 2 1 - | 5 5 4 4 |
3 3 2 - | 5 5 4 4 | 3 3 2 - | 1 1 5 5 | 6 6 5 - |
4 4 3 3 | 2 2 1 - ‖

小调式乐曲:

$1=F \quad \frac{3}{4}$ 　　　　　　　　　　　　　　　　《柳树姑娘》
　　　　　　　　　　　　　　　　　　　　　　　　夏晓红 曲

6̣. 3 3 2 | 3 - - | 5. 1 2 3 | 3 - - | 6̣. 6 5 6 | 3 - - | 6̣. 6 5 3 |
2 - - | 1 6̣ 1 2 2 | 3 6̣ 1 2 2 | 5 3 5 6 6 | 5 3 5 6 6 | 1 - 3 | 1. 3 1 6̣ |
6̣ - - | 5 6 6 0 ‖

我国的民族调式称为"五声调式"，由"宫、商、角、徵、羽"五个音构成，唱作"do、re、mi、sol、la"，其中每一个音均可以作为调式的主音。终止于宫（do）音为五声宫调式，终止于徵（sol）音为五声徵调式。民族调式标注调号与西洋调式相同，标注为1=G、1=F等，区别是1=G时，G为"宫"音，若终止于宫音即为G五声宫调式，终止于商音即为A五声商调式等。

$1=C$ $\frac{2}{4}$

| 1 | 2 | 3 | 5 | 6 | — ‖ |

宫　　商　　角　　徵　　羽
do　　re　　mi　　sol　　la
C　　D　　E　　G　　A

$1=G$ $\frac{2}{4}$

| 1 | 2 | 3 | 5 | 6 | — ‖ |

宫　　商　　角　　徵　　羽
do　　re　　mi　　sol　　la
G　　A　　B　　D　　E

二、拍号

音乐中的音按强弱关系有规律地循环交替称为"节拍"。节拍分为强拍、次强拍、弱拍。用某一音符作为节拍的单位称为"拍"，如以四分音符为一拍，以八分音符为一拍等。将拍按一定强弱关系组织起来称为"拍子"，拍子按小节为单位，如二拍子表示每小节有二拍，三拍子表示每小节有三拍等。表示拍子的符号称为"拍号"，拍号用分数标记，如2/4等。常见的节拍有：2/4、3/4、4/4、3/8、6/8等。

2/4读作：四二拍；强弱规律：强、弱，含义：以四分音符为一拍，每小节有两拍。

3/4读作：四三拍；强弱规律：强、弱、弱，含义：以四分音符为一拍，每小节有三拍。

4/4读作：四四拍；强弱规律：强、弱、次强、弱，含义：以四分音符为一拍，每小节有四拍。

3/8读作：八三拍；强弱规律：强、弱、弱，含义：以八分音符为一拍，每小节有三拍。

6/8读作：八六拍；强弱规律：强、弱、弱、次强、弱、弱，含义：以八分音符为一拍，每小节有六拍。

```
1 = C  2/4 ↘ 拍号

1   2 3 | 4   5 4 | 3   2 | 1   - ‖
```

三、小节类型

（一）小节线

节拍的规律在一定的节拍单位内循环出现，完成一次循环的最小单位称为小节，每个小节用小节线划分开。小节线是乐谱旋律中的短竖线，表示一个节拍的完整结束，向另一个节拍循环进行，两条小节线的中间部分即为小节。

划分小节除了使用小节线以外，还使用段落线与终止线。

小节线表示划分节拍规律的完整呈现。

段落线表示乐曲一个乐段的终止处，一般用以提示乐曲一个乐段结束的位置，段落线用两条短竖线表示。

终止线表示乐曲全曲的结束，用一粗一细的两条短竖线表示。

```
1 = C  2/4
                          ↙小节线
1 2  3 4 | 5 4  3 2 | 1   3 | 1   - | 4 5  6 7 | 2̇ 1̇  7 6 |
 小节

5   3 4 | 5   - ‖ 1 2  3 4 | 5 6  7 1̇ | 6   4. 6 | 5   - |
              ↖段落线

5 4  3 2 | 1 2  3 4 | 3   2 | 1   - ‖↙终止线
```

（二）弱起小节

节拍有强弱规律，乐曲从强拍开始的为完全的小节。当乐曲从弱拍开始时称为"弱起小节"，弱起小节也称为"不完全小节"，不完全小节表示小节内的拍值较乐曲规定的拍值少。当乐曲为弱起小节时，乐曲的最后一小节也为不完全小节，弱起小节缺少的拍值在乐曲最后一小节补全。弱起小节不是乐曲的第一小节，有弱起小节的第一小节从弱起后有强拍的小节算起。

1 = C 2/4

第一小节

5̣ | 1 2 3 4 | 5. 5̲ | 4̲ 3̲ 2̲ 1̲ | 2. 2 | 3̲ 4̲ 5̲ 6̲ |

↙弱起小节

6. 6̲ | 4̲ 3̲ 2̲ 3̲ | 1. ‖

四、连线

连音线是标注于音符上方的弧线，连线有两种类型，分别称为延音线与连音线。

（一）延音线

乐谱中相邻两个以上相同的音，上方的连线称为"延音线"，延音线将连线下方的音时值相加，表示将后面音的时值加在第一个音之上。

1 = C 2/4

延音线↘

5̣ 1̲ 2̲ 3 | 4̲ 3̲ 2̲ 1 | 2 — ⌢ 2 — | 3̲ 4̲ 5̲ 6̇ |

↙延音线

6̲ 5̲ 4̲ 3 | 1 — ⌢ 1 — ‖

（二）连音线

两个以上不同的音上方的连线称为"连音线"，连音线下方的音要演奏得连贯，中间不停顿。

1 = C 2/4

连音线↘ 连音线↗

1̲ 2̲ 3 | 3̲ 4̲ 5 | 6̲ 5̲ 6̲ 7̲ | 1̇ 2̇ 1̇ | 1̇ 7 6 |

6̲ 5̲ 3 | 4̲ 3̲ 2̲ 3̲ | 1 — ‖

（三）连音

音符时值一般以偶数形式均分，当单位拍内的音符以非偶数形式划分时称为音符时值的特殊划分。音符时值的特殊划分用连音表示，如有三个音的连音称为"三连音"，五个

音的连音称为"五连音"等。

时值为一拍的音平均分为三个八分音符，称为"三连音"。三连音在三个音符上方用连线加"3"表示。三连音可以是任意时值三个音的连接，常见的三连音是三个八分音符的连音、三个十六分音符的连音与三个四分音符的连音等。

三连音时值等于其中两个音符的时值，如三个八分音符的三连音时值与两个八分音符的时值相同，三个四分音符的三连音时值与两个四分音符的时值相同。

$$\underset{3}{\widehat{XXX}} = \underline{X\ X} = X$$

$$\underset{3}{\widehat{XXX}} = X + X$$

五、常用演奏符号

（一）断音

断音表示将音断续或跳跃地演奏，简谱中的断音用"▼"符号标记于音符上方。

（二）滑音

滑音标注于相邻两个音中间，表示从第一个音滑向第二个音。滑音分为上滑音与下滑音，上滑音用于上行的两音之间，表示向上滑；下滑音用于下行的两音之间，表示向下滑。滑音用箭头或波浪线表示，箭头或波浪线向上表示上滑音，箭头或波浪线向下表示下滑音。

（三）倚音

一个或多个以级进的方式依附于本音的装饰音称为"倚音"。倚音是标注于本音音符左上角或右上角的小音符。倚音在本音音符左上角称为"前倚音"，倚音在本音音符右上角称为"后倚音"。有前倚音的音符先演奏倚音后演奏本音，有后倚音的音符先演奏本音后演奏倚音。

（四）颤音

由本音与其上方二度的音快速而均匀地交替演奏的效果称为"颤音"。颤音用"tr"标记于音符上方。

（五）波音

由本音向上方或下方二度音快速地交替并回到本音的过程称为"波音"。向上方二度演奏为"上波音"，向下方二度演奏为"下波音"。

六、音乐术语

（一）力度术语

力度即音乐的响度，力度通过拍子的强弱规律表现。对音乐整体性的力度变化需要使用力度术语。

力度术语	缩写形式	中文含义
Piano	p	弱
Mezzo Piano	mp	中弱
Pianissimo	pp	很弱
PianoPianissimo	ppp	极弱
Forte	f	强
Mezzo Forte	mf	中强
Fortissimo	ff	很强
FortePianissimo	fff	极强
Crescendo	cresc.或 <	渐强
Diminuendo	dim.或 >	渐弱
Sforzando	sf	突强
Sforzandopiano	sfp	强后即弱
Forte piano	fp	强后突弱

（二）速度术语

速度术语使用意大利文表示，也有直接使用中文标记的情况，速度一般情况下表示为每分钟演奏多少个四分音符。

速度术语	中文含义	每分钟大概拍数
Grave	庄板	42
Largo	广板	48
Lento	慢板	52
Adagio	柔板	58
Larghetto	小广板	62
Andante	行板	66
Andantino	小行板	80
Moderato	中板	98
Allegretto	小快板	120
Allegro	快板	140
Presto	急板	200
Prestissimo	最急板	230

在乐曲演奏过程中，有时需要对音乐的速度进行临时的变化处理。

速度术语	缩写形式	中文含义
Ritardando	rit	渐慢
Rallentando	rall	突然渐慢
Accelerando	accel	渐快
Morendo	Mor.	渐消失
a tempo		回原速
Tempo I		回到速度I

（三）表情术语

音乐表情指用什么样的情绪演奏音乐。音乐表情术语标注于乐曲中提示表演者用怎样的情绪表现音乐旋律。在乐谱中，音乐表情术语一般用意大利文表示，但很多情况下也使用中文。

表情术语	中文释义	表情术语	中文释义
Acarezzevole	深情地	Agitato	激动地
Abbandono	纵情地	Tranquillo	安静地
Amabile	愉快地	Amoroso	柔情地
Animato	活泼地	Appassionato	热情地
Cantabile	如歌地	Con anima	有感情地
Con grozia	优美地	Dolente	哀伤地
Fresco	有朝气地	Giocoso	诙谐地
Sonore	响亮地	Quieto	平静地
Grandioso	雄伟地	Festive	欢庆地

第三课 二胡基础知识

一、二胡概述

二胡也称胡琴等,从唐代发展至今已有一千多年的历史。最早源于我国古代北方的少数民族,近代以后胡琴才更名为二胡。近代以来的半个多世纪是二胡发展的旺盛时期。其中对二胡发展起到举足轻重作用的人是刘天华,他为近现代二胡的普及与发展做出了重要贡献。他借鉴了西方乐器的演奏手法和技巧,大胆、科学地将二胡定位为五个把位,并发明了二胡揉弦,扩展了二胡的音域范围,丰富了表现力,确立了二胡新的艺术内涵,从而将二胡从民间伴奏乐器演变成为具有独特风格的独奏乐器。此外,新中国成立以后整理录制了华彦钧、刘北茂等民间艺人的二胡乐曲,使二胡演奏艺术迅猛发展。

二、二胡的选购与保养

若要挑选一把称心如意的二胡,首先要从木料和蟒皮着手,木料和蟒皮的质量基本可以决定二胡的档次。质量一般的二胡大多用普通白木配蟒蛇腹部的蟒皮制作,琴杆截面为圆形,底板为塑料胶木制成。这种二胡音质较差,并且噪音较多,价格便宜,对于业余的初学者来说可以选购,但若准备长时间学习,建议不使用此类二胡。中等档次的二胡通常由红木制成,此类木料木质较为紧密,能产生良好的共振,音色浑厚有质感。二胡琴杆截面呈扁圆形,可增强琴杆的抗拉力,防止琴杆变形。蟒皮选用蟒蛇背部位置,根据蟒皮不同部位的纤维紧密度又可分制成不同档次的二胡。二胡质量越高,演奏的音色就越优美。学习者可以根据个人的需要进行选购。除了关注木材与蟒皮的质量,还应关注琴杆是否直、有无疤节,琴筒拼合是否紧密,装配是否严密等细节。

二胡的保养需要注意避免阳光的直射与暴晒,以防止木材开裂或变形;也要避免在过于潮湿的环境中存放,环境过于潮湿会导致二胡木材发霉变质,特别是在南方地区需要注意;二胡使用完以后要放回琴盒内,以防止二胡磕碰受损。二胡使用结束放入琴盒内时,

最好把琴弦放松，使二胡的琴杆和蟒皮可以经常得到休息，延长使用寿命。二胡最好不要长时间存放，要经常使用，对二胡也是最好的保养方式。

三、二胡的构造

二胡由琴筒、琴皮、琴杆、琴头、琴轴、千斤、琴马、弓子和琴弦等部分组成。另外，二胡如果想要拉响，还必须要在马尾上加上松香。

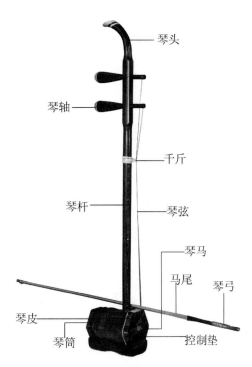

琴筒：是二胡的共鸣筒，多用红木、紫檀或乌木制成，也有用花梨木或竹子做的，其形状主要为六方形。筒腰略细，筒后口敞口或装置开有各种式样花孔的音窗，琴筒起扩大和渲染琴弦振动的作用。

琴皮：也叫"琴膜"，它是二胡发声的重要装置。低档的二胡为蛇皮，中高档二胡多为蟒皮。

琴杆：也叫"琴柱"，是支撑琴弦、供按弦操作的重要支柱。

琴头：二胡的顶端为琴头，上部装有两个弦轴，下端插入琴筒。琴头呈弯脖形，也有雕刻成龙头或其他形状的。

琴轴：用来调节二胡的音高，二胡的定弦音高主要是靠琴轴来调节的，即拧转线轴来绷紧或放松弦，紧则音高，松则音低。

千斤：用于扣住琴弦，琴杆上扣住琴弦的那个装置叫千斤，千斤一般是用铜丝或铅丝制成"S"形的钩，再用丝弦或其他线绳套住这钩的一端并系在琴杆上，也有用丝弦、尼龙线或布条、皮条等直接把琴弦拴在琴杆上的。

琴马：是联结琴皮琴弦的枢纽，是把弦的振动传导到蟒皮上的"连接器"。

弓子：用于拉奏二胡，弓子由弓杆和弓毛构成，全长76厘米，弓杆是支撑弓毛的支架，长度约80厘米。用江苇竹（又名幼竹）制作，两端烘烤出弯来，系上马尾，竹子粗的一端在弓的尾部，马尾夹置于两弦之间，用以摩擦琴弦发音。

琴弦：是二胡的声源，其声音来自于琴弦的振动。

松香：涂在弓毛之上，作用是增大马尾对琴弦的摩擦，以经过提炼的透明色块状松香为最好，油松上分泌凝固成的天然结晶松脂也可代用。

松香

四、定弦

定弦指二胡内弦与外弦空弦的音程关系，二胡常用的定弦有五度定弦、四度定弦、八度定弦三种类型，初学者一般运用五度定弦法定弦。以五度定弦法定弦后即可"定音"，定音指内弦与外弦空弦的具体音高，五度定弦一般将内弦定为2（re），外弦定为6（la）。

五、二胡常用演奏符号

（一）弓法

二胡的声音是通过马尾与琴弦摩擦振动而产生的，摩擦即通过弓的一送一拉的过程产生。在二胡的乐谱上，送弓与拉弓的符号专门标记在音符的上方。

⊓：表示拉弓

V：表示送弓

拉弓时手腕稍稍向外用力，以手腕为力点向右拉弓。拉弓时大臂摆动的幅度要小，具体弓子拉到什么程度根据个人手臂的长度等实际情况而定。送弓时大臂往回收，大臂带动小臂向左送弓，手腕呈内曲状态。

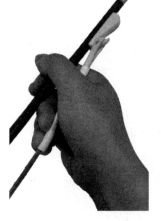 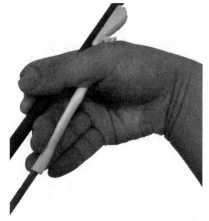

送弓　　　　　　　拉弓

（二）指法

二胡的指法即标注左手用哪个手指按弦的符号。二胡的指法分别以食指、中指、无名指、小指按弦，用"一、二、三、四"标记于音符上方。"0"表示空弦，即不用手指按弦。在音符上方标有"内"表示内弦音，在音符上方标有"外"表示外弦音。

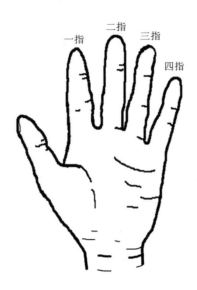

（三）演奏符号

演奏符号	含义	演奏符号	含义
▼	顿弓	⌒	连弓
∼	上波音	∾	下波音
↘	下滑音（超过三度以上的下滑音）	↗	上滑音（超过三度以上的滑音）
∕∕∕	颤弓	九	抛弓（演奏时弓提起后向下抛）
ㄱ	右手拨弦	+	左手拨弦
－	保持弓（运弓要饱满）	0	空弦
◇	人工泛音	○	自然泛音
＞	重音	tr	颤音
内	内弦	外	外弦
♪	垫指上滑音	↘	垫指下滑音

第四课　二胡演奏基础

一、演奏姿势

（一）坐姿

二胡是坐在凳子上演奏，但有时为了演出的舞台效果，也可借助辅助设备站着演奏。坐着演奏二胡时，首先要选择适合自己高度的椅子。演奏时身体中线左斜，使重心落在人体的左侧，后背立直，坐于凳子三分之一左右的位置。两脚与肩保持平行，双脚平放于地面上，左脚在前，右脚靠后。如果是坐在椅子上，后背不可靠在椅子靠背上，上身保持自然挺拔，肩、肘、胯、膝、踝等部位都要自然、放松，不可养成驼背、斜肩、歪身、低头等不良习惯。

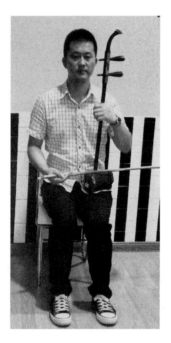 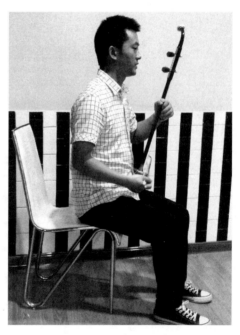

（二）持琴法

二胡的琴筒放在左腿靠近小腹的位置上，琴杆正直略向前倾。左臂自然弯曲，肘部不要过分抬高，手腕微微突起，将琴杆置于虎口之中。手指自然弯曲呈半握拳状，以指尖与指面交合处触弦。演奏上把位时，左手虎口要放在靠近千斤的位置上，食指根部最好要与千斤接触，以培养把位感。

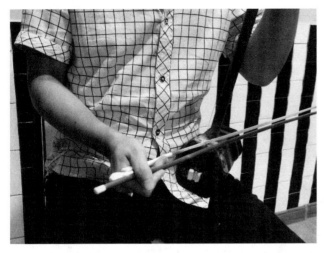
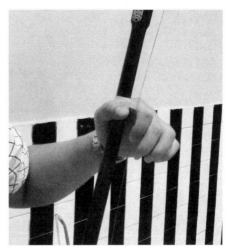

二、右手持弓方法

二胡用右手持弓,所以右手要保持放松状态。手指弯曲呈弧形,将弓根部位放在食指第三关节处,食指自然弯曲轻扶于弓杆之上。拇指用指面按在弓杆上方,靠近食指第三关节稍左的位置上,中指和无名指伸入弓杆与弓毛之间。

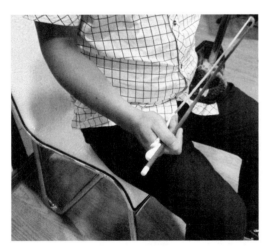
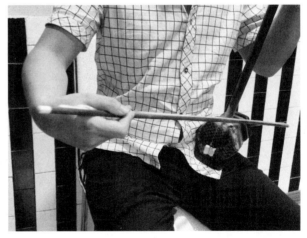

演奏外弦时,由食指第三关节向上,拇指指面向下,中指第一关节稍后处向外这三个力点控制弓杆。演奏内弦时,以食指第三关节向上、拇指指面向下作为支撑点来控制弓杆,中指和无名指的指面向内勾弓毛作为力点。

三、左手按弦方法

左手手指在按弦时,各关节要自然弯曲,但不可过分地弯曲导致手指僵硬。手指的弯曲一定要自然放松,使用手指的指腹位置按弦。按弦时手指不可过于用力,轻轻按住即可。拇指在演奏中应放松持平或微微翘起,不可向下弯曲勾住琴杆。手指的起落动作,要

以左手的掌指关节运动为主，以手掌的运动为辅，尤其是快速按指动作，更需要依靠掌指关节动作的灵活与敏捷。

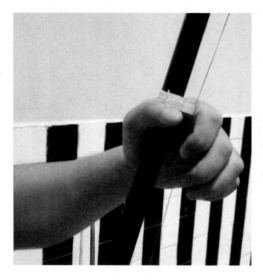 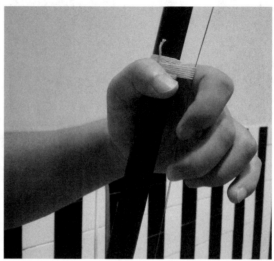

第五课 二胡运弓练习

一、空弦定音

定音指二胡两根琴弦设置的具体音高。初学者将二胡内弦定为2（re）音，外弦定为6（la）音，"2 6"定音为C调定音，即（2 6弦）。二胡的初学阶段一般从D调开始练习（1=D），在"2 6"定音的前提下，D调内弦为1（do）音，外弦为5（sol），即（1 5弦）。

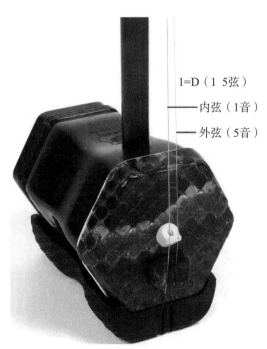

二、右手运弓技巧

二胡的运弓重点在于手腕与手臂的高效配合、手腕与手臂为一个整体。拉弓时手腕向外,手臂向外伸展,手肘先于手腕向外扩展,带动手腕拉动琴弓。送弓时大臂向回收缩运动的同时手腕向内送弓。无论是拉弓和送弓,中指和无名指都应向内推弓毛,以保证弓毛与琴弦充分摩擦发声。

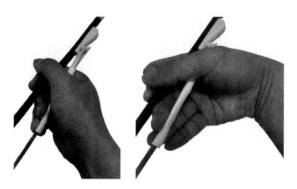

三、空弦运弓练习

练习曲一

1 = D 4/4 （1 5 弦）

臧翔翔 曲

```
⊓              V              ⊓              V
1 - - -  | 1 - - -  | 1 - - -  | 1 - - -  |

⊓              V              ⊓              V
1 - - -  | 1 - - -  | 1 - - -  | 1 - - -  |

⊓              V              ⊓              V
1 - - -  | 1 - - -  | 1 - - -  | 1 - - -  |

⊓              V              ⊓              V
1 - - -  | 1 - - -  | 1 - - -  | 1 - - - ‖
```

"⊓"为拉弓,"V"为送弓。

全音符（X - - -）在练习曲一中演奏四拍。初练时注意保持速度的稳定,拉弓与送弓的速度要慢,可每拍演奏2秒,熟练后可逐渐增加速度为1秒每拍。

练习曲二

1=D 4/4 （1 5 弦）　　　　　　　　　　　　　　　　　　　　　　　　　　臧翔翔 曲

⊓				V				⊓				V			
5	-	-	-	5	-	-	-	5	-	-	-	5	-	-	-

⊓				V				⊓				V			
5	-	-	-	5	-	-	-	5	-	-	-	5	-	-	-

⊓				V				⊓				V			
5	-	-	-	5	-	-	-	5	-	-	-	5	-	-	-

⊓				V				⊓				V			
5	-	-	-	5	-	-	-	5	-	-	-	5	-	-	-

练习曲三

1=D 4/4 （1 5 弦）　　　　　　　　　　　　　　　　　　　　　　　　　　臧翔翔 曲

⊓				V				⊓				V			
1	-	-	-	1	-	-	-	5	-	-	-	5	-	-	-

⊓				V				⊓				V			
1	-	-	-	1	-	-	-	5	-	-	-	5	-	-	-

⊓				V				⊓				V			
1	-	-	-	1	-	-	-	1	-	-	-	1	-	-	-

⊓				V				⊓				V			
5	-	-	-	5	-	-	-	5	-	-	-	5	-	-	-

练习曲四

1=D 4/4 （1 5 弦）　　　　　　　　　　　　　　　　　　　臧翔翔 曲

```
⊓                    V          ⊓         V         ⊓         V
1  -  -  -  | 1  -  1  -  | 5  -  -  -  | 5  -  5  -  |

⊓         V         ⊓         V         ⊓                    V
1  -  1  -  | 5  -  5  -  | 1  -  -  -  | 5  -  -  -  |

⊓                    V         ⊓         V         ⊓         V
5  -  -  -  | 5  -  5  -  | 1  -  -  -  | 1  -  1  -  |

⊓         V         ⊓         V         ⊓                    V
5  -  5  -  | 1  -  1  -  | 5  -  -  -  | 1  -  -  -  ‖
```

　　二分音符（X -）在练习曲四中演奏二拍。演奏时注意全音符与二分音符的拍值转换，拉弓与送弓要自然顺畅。

练习曲五

1=D 4/4 （1 5 弦）　　　　　　　　　　　　　　　　　　　臧翔翔 曲

```
⊓                    V                ⊓    V    ⊓    V
1  -  -  -  | 5  -  -  -  | 1  -  5  -  | 5  -  1  -  |

⊓                    V                ⊓    V    ⊓    V
5  -  -  -  | 1  -  -  -  | 5  -  1  -  | 1  -  5  -  |

⊓    V    ⊓         V         ⊓         V         ⊓
1  -  1  -  | 5  -  -  -  | 5  -  5  -  | 1  -  -  -  |

⊓                    V         ⊓         V                V
5  -  -  -  | 5  -  5  -  | 1  -  1  -  | 1  -  -  -  ‖
```

第六课　D调上把位指法练习

一、把位的划分

二胡把位有传统把位与新把位两种类型。其中，传统把位分为上把位、中把位、下把位、次下把位、最下把位五个把位。传统把位的特点是多以1（do）音与5（sol）音作为把位的划分依据，即左手食指（一指）在换把位时按的音为1（do）音与5（sol）音。传统把位的稳定性较强，初学阶段以传统把位练习为主。

上把位音阶：

$$1=D \quad \frac{3}{4}$$

$$1\ 2\ 3\ |\ 4\ 5\ 6\ |\ 7\ \dot{1}\ \dot{2}\ \|$$

新把位的特点是可以在任何一个音上分把位，因把位转换比较灵活，常与稳定性强的传统把位配合使用。新把位中左手食指（一指）每移动一个音即可形成一个新的把位。

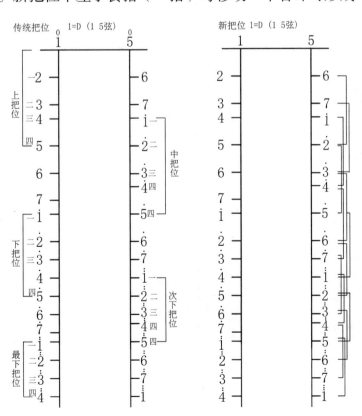

二、D调上把位音位图

D调上把位包含九个音,分别从小字一组的do至小字二组的re。1音与5音为空弦,音符上方标注空弦标记"0"音。内弦分别用一指、二指、三指、四指按弦,演奏的音为"1、2、3、4、5"五个音。内弦四指的5音与外弦空弦的5音为共同音,根据旋律以及指法的顺序灵活运用。外弦分别用一指、二指、三指、四指按弦,演奏的音为"5、6、7、1̇、2̇"五个音。

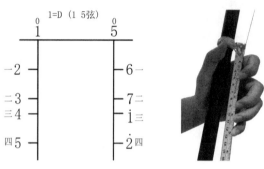

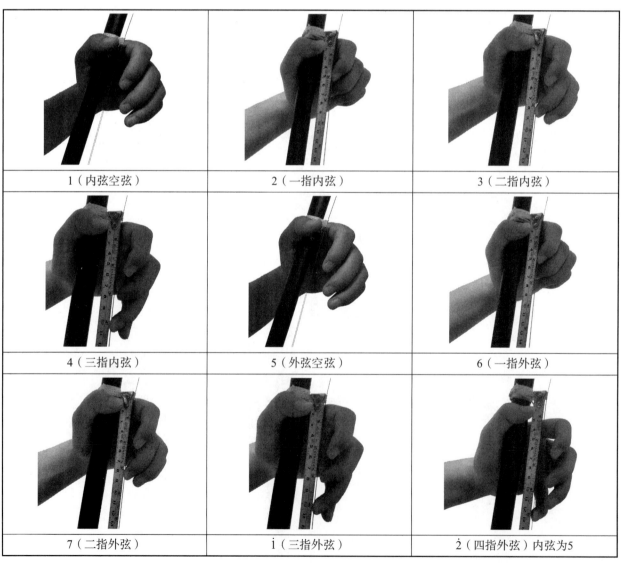

三、按弦要领

手指按弦时要自然弯曲,手臂放松,用指尖位置按弦,虎口轻轻夹住琴杆。

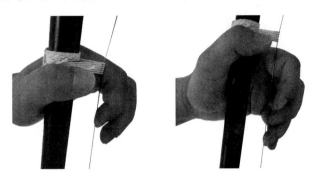

四、指法练习

(一)一指练习

练习曲一

1=D 2/4 (1 5 弦)　　　　　　　　　　　　　　　　　臧翔翔 曲

练习曲二

1=D 2/4 (1 5 弦)　　　　　　　　　　　　　　　　　臧翔翔 曲

注:音符上方的符号"外"指二胡外弦。

（二）二指练习

练习曲三

1=D 2/4 （1 5 弦）　　　　　　　　　　　　　　　臧翔翔 曲

```
⁰□  ⁻∨    ⁼□       ⁼□  ⁻∨   ⁰□       ⁰□  ⁻∨
 1   2  | 3  -  |  3   2  | 1  -  |  1   2 |

⁼□  ⁼∨    ⁼□  ⁻∨   ⁰□       ⁼□  ⁼∨    ⁼□
 3   3  | 3   2  | 1  -  |  2   3  | 3  -  |

⁻□  ⁼∨    ⁰□       ⁻∨  ⁼□   ⁼∨  ⁻□    ⁼∨  ⁻□   ⁰∨
 2   3  | 1  -  |  2   3  | 3   2  |  3   2  | 1  -  ‖
```

练习曲四

1=D 2/4 （1 5 弦）　　　　　　　　　　　　　　　臧翔翔 曲

```
外        外
 ⁰        ⁰∨     ⁻□      ⁼□       ⁻∨       ⁼∨      ⁻∨
 5    5  | 6   7  |  6    7  |  6   -  |  6    7 |

     外
 ⁻∨  ⁰        ⁻□          ⁻□          外⁰∨  外⁰    ⁻∨
 6    5  | 6   -  |  6   -  |  5    5  |  6    7 |

 ⁻∨  ⁼□    ⁻∨  ⁰    ⁻∨  ⁼□    ⁻∨  ⁻□    外⁰∨       外⁰
 6    7  | 6   5  |  6    7  |  6   6  |  5   -  |  5   - ‖
```

（三）三指练习

练习曲五

1=D 2/4 （1 5 弦）　　　　　　　　　　　　　　　臧翔翔 曲

```
⁼□  ⁼∨    ⁼□  ⁻□   ⁻∨       ⁰∨       ⁼□  ⁼∨
 3   3  | 4   3  | 2  -  |  1  -  |  3   3  |

三□  ⁼∨   ⁻□       ⁻∨       ⁼□  ⁼∨    ⁼□  ⁼∨
 4   3  | 2  -  |  2  -  |  3   3  |  4   3 |

          三               ⁼∨       ⁰∨       ⁰∨
 2   -  | 4   -  | 3   3  | 2   3 | 1  -  |  1  - ‖
```

练习曲六

1=D 2/4 (1 5 弦) 臧翔翔 曲

（四）四指练习

练习曲七

1=D 2/4 (1 5 弦) 臧翔翔 曲

注：音符上方的符号"内"指二胡内弦。

练习曲八

1 = D 2/4 （1 5 弦）　　　　　　　　　　　　　臧翔翔 曲

0 1 -	2 -	3 -	3 -	3 -	2 -	
0 1 -	0 1 -	3 -	4 -	5 -	5 -	
5 -	4 -	3 -	3 -	1 -	2 -	
3 -	3 -	3 -	2 -	1 -	1 -	2 -
3 -	4 -	4 -	5 -	3 -	1 -	1 - ‖

练习曲九

1 = D 2/4 （1 5 弦）　　　　　　　　　　　　　臧翔翔 曲

| 6 7 | 1 - | 1 7 | 6 - | 6 7 |
| 1 1 | 2 1 | 7 - | 7 1 | 2 - |
| 2 1 | 7 - | 7 1 | 2 2 | 2 1 | 1 - ‖

（五）综合练习

练习曲十

1=D 2/4

臧翔翔 曲

第七课　D调（1 5弦）上把位乐曲练习

我的小宝宝

1=D 4/4 （1 5弦）

美国儿歌

[乐谱]

【练习要领】

乐曲《我的小宝宝》是一首美国儿歌，四四拍。练习八分音符时注意时值，两个八分音符演奏一拍，两个八分音符时值要均等。演奏八分音符时运弓较短，速度稍快；八分音符与四分音符转换时运弓稍慢；演奏二分音符时运弓更慢。音符时值越长，运弓越慢，练习时注意不同时值音符转换时的运弓速度变化。

小星星

1=D 4/4 （1 5弦）

莫扎特 曲

[乐谱]

【练习要领】

乐曲《小星星》是一首四分音符与二分音符的练习。每个四分音符的时值要保持均匀，二分音符演奏二拍，运弓速度较四分音符慢一倍。运弓时注意手腕的放松，送弓手腕向内推，拉弓手腕向外拉，肩膀与手臂要保持放松。

两只小鸟

美国童谣

【练习要领】

乐曲《两只小鸟》是一首美国童谣。第二小节与第六小节的节奏为附点节奏，读作附点四分音符，在乐曲中演奏一拍半。练习时注意附点音符的时值。乐曲中的"0"为四分休止符，表示休止一拍。练习时注意休止符后小节中第一个音的弓法变化。乐曲中的"5"音有内弦与外弦之分，练习时注意区分。

拾豆豆

京剧曲调

【练习要领】

乐曲《拾豆豆》是一首京剧唱腔的节选。第五小节的弱拍处的八分附点音符为四分之三拍，附点后的十六分音符演奏四分之一拍。练习时注意八分附点的时值。此外，还需要注意乐曲中的"5"音均为外弦空弦音。

牧童谣

湖北民歌

[简谱：1=D 4/4 (1 5弦)]

【练习要领】

乐曲《牧童谣》是一首湖北民歌，商调式。节奏以八分音符为主，练习时注意八分音符的运弓要稍快，注意拉弓与送弓的交替，严格按标注的弓法演奏。乐曲第八小节处为"反复记号"，表示从乐曲开始处反复一次直至终止处。

对 歌

壮族童谣

[简谱：1=D 2/4 (1 5弦)]

【练习要领】

乐曲《对歌》是一首壮族童谣。练习时注意"5"音上方的内弦与外弦标记，要严格按标注的琴弦演奏。外弦为空弦，内弦用四指按弦演奏，注意内弦的音准。

对鲜花

北京童谣

1=D 2/4 (1 5弦)

【练习要领】

乐曲《对鲜花》是一首北京童谣。乐曲中需要运用四指演奏"re"音,注意四指按弦的音准。乐曲中"5"音未标注"内"、"外"弦标记的,标记了指法"0",即表示用外弦空弦演奏"5"音。

箫

汉族民歌

1=D 2/4 (1 5弦)

小兔乖乖

1＝D 2/4 （1 5弦）　　　　　　　　　　　　　民间儿歌

【练习要领】

乐曲《小兔乖乖》是一首民间儿歌。乐曲用括号括起的前六小节为前奏，练习时可省略，从第七小节开始。乐曲中的"5"音均用外弦演奏。

小毛驴

1＝D 2/4 （1 5弦）　　　　　　　　　　　　　中国儿歌

【练习要领】

乐曲《小毛驴》是一首中国儿歌，速度较快，初练时可适当放慢速度，待熟练以后逐渐加快演奏速度。注意乐曲中"5"音运用了内弦，演奏时要控制好四指，注意音准。第十四小节处音符下方有两条减时线的音符为"十六分音符"，在乐曲中演奏四分之一拍，四个十六分音符演奏一拍。注意运弓的速度要快，拉弓与送弓的手腕要放松。第十五小节的节奏为"前八后十六"，八分音符演奏半拍，两个十六分音符演奏半拍。

第八课　弓法基础练习

一、弓段的划分

弓段指二胡弓子各部位的名称，弓子从头（弓尖顶端）到尾（手握弓处）称为"全弓"，将全弓一分为二，分为"左半弓"与"右半弓"，弓头部分称为"弓尖"，弓尾部分称为"弓根"，弓尖与弓根的中间部分称为"中弓"。

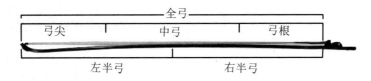

在运用不同弓段时需要注意的是，运用弓根演奏时容易产生噪音，弓尖声音容易不稳定，声音飘，要加强对以上两个弓段的练习，掌握运弓的技巧。

二、长弓

长弓也称"全弓"，是二胡演奏的基础弓法，是所有其他弓法技巧的基础。其特点是运用整个弓段演奏旋律的方法。长弓的有效弓段是从弓根至手臂向外拉直的这一段距离。所以长弓的有效弓段根据个人手臂的长短有所不同。

运用长弓技巧时要注意仔细听二胡声音的变化，随时调整弓毛与琴弦摩擦的力度，用手臂有效控制琴弓，避免长弓练习中产生的噪音。

长弓分为慢速、中速、快速三种，练习不同速度时要注意控制速度与力度，避免产生速度忽快忽慢的问题或声音忽大忽小的问题。初练阶段可辅助节拍器控制速度，力度的控制需要关注手臂的控制力，需要经过不断的练习逐渐掌握。

换弓时要注意连贯自然，手臂带动手腕、手掌互相配合，动作自然娴熟，不可僵硬。

练习曲一

1=D 2/4 (1 5弦)

臧翔翔 曲

【练习要领】

运用长弓练习时，要注意不同时值音符的运弓速度。练习八分音符时运弓要快，一拍运两次弓，四分音符运弓速度较八分音符慢一倍，二分音符运弓速度最慢。注意手腕的放松，手臂与手腕灵活配合。注意音符上方标注的指法，"5"音运用外弦的空弦，注意换弦要自然流畅。

对 歌

1=D 2/4 (1 5弦)

壮族民歌

【练习要领】

《对歌》是一首壮族民歌，练习时注意八分音符与四分音符交替时弓速的变化。乐曲中"5"音有不同的指法，标注"四"指为内弦演奏，标注"0"为外弦空弦演奏，未标注指法的按前一个指法演奏。

三、连弓

连弓指一弓演奏两个以上音符的技巧，常演奏较为抒情的乐曲。音符上方有连音线的需要运用连弓演奏，演奏连弓时要注意弓毛的合理分配。连音线下方有两个音符，要将弓毛平均分为两个部分；连音线下方有四个音，要将弓毛平均分为四个部分，即连音线下方有几个音就要将弓毛分为几个部分。演奏连弓时要注意演奏的连贯性，音符较多时运弓的速度要慢，要合理控制弓毛的力度与速度。

练习曲二

臧翔翔 曲

大轮船

台湾儿歌

【练习要领】

练习连弓要合理控制运弓的速度，对弓子有合理的划分，一弓两个音时要将弓子大概分为两个部分，不一定平均分，也不必将弓子全部用满，要根据实际情况有所判断。长弓与连弓交替时注意速度的变化。演奏附点节奏时十六分音符的运弓速度要快，可不必用全弓演奏，用三分之一弓即可。

四、分弓

分弓也称"短弓"，即"一音一弓"的演奏技巧。当音符上方未标记"连音线"（或连弓标记）时，表示音符要运用分弓技巧演奏。运用分弓技巧时每一个音换一次弓，分弓可以灵活运用各个弓段演奏，演奏较快速的旋律时可运用弓根演奏。

练习曲三

臧翔翔 曲

小蜜蜂

1 = D 2/4 （1 5弦）

西班牙民歌

稍快 欢快、喜悦地

【练习要领】

分弓演奏可用不同的弓段，特别是演奏十六分音符时，用弓子的四分之一即可，一音一弓，快速地交替。演奏二分音符可用全弓慢速运弓。

五、换弦

换弦指二胡内弦与外弦的交换，换弦是快速演奏的重要基本功。换弦的方式有两种，一种是在拉弦的过程中换弦，这种换弦在乐曲演奏过程中，自然地由内弦过渡到外弦或外弦过渡到内弦；另一种是通过换弓时换弦，这种换弦方式与弓法配合，自然顺畅。在实际演奏中，没有固定的换弦方法，要根据乐曲的实际情况灵活运用。

1 = D 2/4 （1 5弦） 在拉弦过程中换弦

在换弓过程中换弦

练习曲四

理发店

【练习要领】

　　换弦时注意手腕与手指力量的配合，内弦手指力量向内推弓毛，外弦手指与手腕力量向外让弓毛与琴弦充分摩擦。注意换弦时产生的杂音，换弓不够果断，容易产生杂音。

第九课　演奏技巧练习

一、揉弦

揉弦是二胡演奏的重要技巧之一，伴随着二胡演奏的始终。揉弦技巧的运用大大增强了二胡音色的表现力，特别是对抒情性音乐的表现。揉弦是运用手指与琴弦之间的相互作用产生的如颤音般的演奏效果，通过手指按压琴弦，使琴弦的松紧产生变化，从而音高发生向上的微小变化，产生连贯的颤音效果。二胡的揉弦有滚揉、压揉、滑揉、抠揉等多种方式，其中滚揉是最基础的揉弦技巧，也是最常用的技巧之一；抠揉与滑揉运用于一些特殊的乐曲中，表现特殊的音色效果；而压揉常运用于四指揉弦中，因四指在按弦时需要伸直手指，所以一般运用压揉技巧。揉弦在乐谱中没有标记，以演奏者实际的音乐感受与表现灵活设计。

滚揉是手指指尖在琴弦上均匀地滚动，使音高发生变化的技巧。手指按在音位上，手掌带动手指向上微提后向下摆动，指关节微微弯曲，如手指以一个中心点（音位）为中心，轻揉音位即产生了揉弦效果。在练习揉弦时，手臂与手腕、手指要保持放松，手指触弦不可过重，要轻触弦，保持手指放松才能够更加灵活。练习四指揉弦时要运用压揉技巧，通过手掌的上下摆动带动手指运动，产生压揉效果。

一指揉弦练习

1=D 2/4 (1 5弦)

臧翔翔 曲

【练习要领】

相邻两个不同的音上方的连线为连音线，表示要用一弓演奏；相邻两个相同的音上方的连线为延音线，表示将连线下方音的时值相加，如练习曲中第1小节最后半拍与第2小节的二分音符"2"演奏两拍半。一指揉弦时，其他手指保持弯曲放松，肩膀和手臂要自然下垂，用滚揉的方法演奏。

二指揉弦练习

1=D 2/4 (1 5弦)

臧翔翔 曲

【练习要领】

一弓演奏四个八分音符时要注意慢速运弓，运弓太快则一弓无法很好演奏四个八分音符，要将弓子合理分配成四个部分，做到心中有数。二指揉弦时注意一指要微微向后一些，以免一指触到琴弦。揉弦时手腕上下摆动要均匀。

三指揉弦练习

1 = D 2/4 （1 5弦）

臧翔翔 曲

[乐谱]

【练习要领】

演奏附点四分音符时注意八分音符的时值为半拍，将一弓平均分为四个部分，八分音符占四分之一弓。演奏附点八分音符时，可用中弓演奏，如第7小节弱拍中的后附点音符，中弓一弓演奏。

四指揉弦练习

1 = D 2/4 （1 5弦）

臧翔翔 曲

[乐谱]

【练习要领】

四指揉弦难度较大，需要先用慢速慢慢练习。需要运用手掌与手臂的相互配合，通过手掌上下摆动演奏揉弦效果。四指揉弦不能用滚揉，需要运用压揉的揉弦技巧演奏。

二、滑音

滑音是极具中国民族乐器特色的演奏技巧，特别是在二胡等拉弦乐器中对音乐的表现力极其重要。滑音一般分为上滑音与下滑音，上滑音用"♩"或"╱"符号表示，下滑音用"╲"或"╲"符号表示，滑音记号标记于两个音符中间，也有的标记在音符上方的情况。

上滑音表示从低音滑向高音，下滑音表示从高音滑向低音。两音之间大于三度音程的上滑音与下滑音称为"大滑音"，三度音程以下的上滑音与下滑音称为"小滑音"。大滑音用波浪线表示，上滑音用向上的波浪线，下滑音用向下的波浪线。小滑音用带箭头的曲线表示，箭头向上表示上滑音，箭头向下表示下滑音。

二胡演奏中常使用小滑音，演奏滑音时手指按弦要轻，切不可用力按压琴弦，否则滑音过硬，音色与音准均容易出现问题。

练习曲一

【练习要领】

演奏滑音时注意看音符上方的指法，滑音的两个音用同一个指法演奏。从高音向低音滑时用高音的指法滑向低音；从低音向高音滑时，用低音的指法滑向高音。演奏时要注意音准，仔细聆听，手腕要保持放松，手指轻触琴弦，不能用力按压琴弦。

想一想

1 = D 2/4 （1 5弦） 京族民歌

[乐谱略]

三、泛音

泛音分为自然泛音与人工泛音两种类型。泛音是由手指轻按音位后，通过马尾摩擦琴弦发出的特殊演奏效果。自然泛音用"o"标注于音符上方（注意要与空弦的"0"有所区分），是二胡演奏中最常使用的泛音效果。自然泛音的音色类似口哨声，极具透明感，常表现优雅、空灵、幽静等意境。自然泛音的泛音点在二胡千斤到琴马间的全部弦长，位置在琴弦的1/2、1/3、1/4、1/5处。演奏自然泛音的按指要轻，微微浮于音位上即可，右手用一定的力度控制弓毛摩擦琴弦。演奏泛音的音准需要特别注意，必须准确无误，运弓要果断、要快，力度适中，运弓过轻或过重均会影响泛音的演奏效果。

人工泛音是通过人为方式产生的泛音效果，而非二胡琴弦自有的音色效果。人工泛音用"◇"标于音符上方。人工泛音的特点是通过食指（一指）按下琴弦某个音位作为二胡的临时千斤，再用小指（四指）轻按四度或五度的泛音点，演奏出人工泛音的效果。演奏人工泛音的食指必须要实按，小指必须要虚按。人工泛音的技术性较强，在练习中较少运用，多以演奏自然泛音为主。

练习曲二

我的小猫

1=D 2/4 （1 5弦）

突尼斯民歌

【练习要领】

演奏泛音时，手指按弦要轻，轻轻浮于琴弦之上即可。注意区分自然泛音符号与空弦"0"的符号，不要混淆。

四、拨弦

拨弦是运用手指触弦发音的一种特殊演奏效果。根据拨弦的方法不同，分为左手勾弦、弹弦与右手拨弦三种。拨弦标记方式有两种，一种是统一用"+"符号标注于音符上方，另一种分别用不同的标记方法标注不同的拨弦演奏方式。左手勾弦指拇指指肚侧面位置或一指、二指指尖向手心内部拨弦，用符号"⌒"标注于音符上方。弹弦是左手手指指

甲部位向手掌外弹琴弦的演奏方式，用"口口"标注于音符上方。一般乐谱中多以"+"符号统一标注拨弦。

拨弦时手指按弦的接触面不要太大或太小，动作要敏捷不拖拉，演奏完要立即离开琴弦。当左手手指按弦音位较高时，要在靠近琴筒的位置拨弦。右手拨弦时要将弓子放在合适的位置，方便拨弦结束后立即拿到弓子继续演奏。

练习曲四

理发师

澳大利亚民歌

1 = D 2/4 （1 5弦）

【练习要领】

右手拨弦时手指要放松，手掌自然放松，触弦干净利落，奏完音后即将手指离弦。演奏八分音符时注意一拍两个音的速度要均匀，八分音符与四分音符转换要准确。

第十课　弓法进阶练习

一、顿弓

顿弓指演奏的音乐具有短促、跳跃性的特点，可以理解为"断奏"或"跳音"。顿弓用"▼"符号标注于音符上方，通过右手控制弓毛与琴弦断续的摩擦而发出短促有力的声音效果。根据演奏弓法的不同，顿弓又分为分顿弓与连顿弓。分顿弓是用分弓法演奏的顿弓，发音有力，顿挫分明，常在较慢的乐曲中运用。连顿弓是用连弓法演奏的顿弓，声音活泼明快，特点是在一弓中演奏多个音符。

演奏顿弓时，手腕保持放松的同时要很好地控制弓子，弓毛要始终紧贴琴弦。一音一松，手腕后演奏下一个音，富有弹性。演奏的中心应当在手腕之上，保持手臂的放松，避免僵硬。

练习曲一

臧翔翔 曲

【练习要领】

演奏顿弓时，弓毛要紧贴琴弦快速运弓，手腕用力，声音要果断干净。练习中要注意顿弓演奏的音符与非顿弓演奏的音符间的区别，顿弓的演奏时值小于原音符时值的一半。

小看戏

东北民歌

1=D 2/4 (1 5弦)

【练习要领】

民歌《小看戏》中的十六分音符为四分之一拍，两个十六分音符演奏半拍，四个十六分音符为一拍。乐曲中的切分节奏中间的四分音符为节奏重音，前八后十六分音符中的两个十六分音符用连弓演奏，四个十六分音符用一个连弓演奏一拍。要注意运弓的速度与弓段的划分，附点音符中八分附点时值占四分之三拍，十六分音符时值为四分之一拍。

二、快弓

快弓指快速地分弓，是分弓的快速演奏技巧，常表现热情、激情、紧张、欢快等情绪的乐曲。乐曲中的十六分音符通常运用快弓演奏。演奏快弓时用弓子的中弓部位，以小臂为中心带动手腕快速地进行分弓演奏，演奏的声音要饱满具有颗粒性。用弓范围小一些，控制好手腕运弓的频率，保持速度的稳定。

练习曲二

颂祖国

三、颤弓

颤弓也称抖弓或碎弓，通常用于演奏极快速的音符，以分弓的方式演奏同音反复，将需要用颤弓演奏的音符以快速的三十二分音符呈现。

$1 = D$ $\frac{2}{4}$

| 1 5 | 5⧸⧸⧸ 0 | 3 1 | 2⧸⧸⧸ 0 |

颤弓符号

| 1 5 | 5 3 | 3 1 | 1⧸⧸⧸ - ‖

颤弓实际演奏效果：

| 1 5 | 55555550 0 | 3 1 | 22222220 0 |

| 1 5 | 5 3 | 3 1 | 1111111111111111 ‖

颤弓用"⧸⧸⧸"符号标注于音符的右下角。颤弓的演奏是通过手臂的快速抖动带动手腕快速地运弓而发出的极为紧密的声音。演奏时手臂和手肘自然下垂，保持放松，不可僵硬，或抬手臂。演奏颤弓需要特别强调声音的颗粒感，每一个音要清晰干净。演奏强力度的音符时用中弓，演奏弱力度的音符用左半弓（弓尖）。

练习曲三

$1 = D$ $\frac{2}{4}$ （1 5弦）

臧翔翔 曲

5 i̇ | i̇⧸⧸⧸ - | 2 i̇ | 5⧸⧸⧸ - | 6⧸⧸⧸ - |

5. i̇ | 5 3 1 | 2⧸⧸⧸ - | 5 i̇ | i̇⧸⧸⧸ - |

2̇ i̇ | 6⧸⧸⧸ - | 5 3 5 | 6 i̇ | 2̇⧸⧸⧸ - |

2̇ - | i̇ 7 6 7 | i̇ 7 6 7 | i̇⧸⧸⧸ - | i̇ ‖

【练习要领】

演奏颤弓时，手腕要放松，抖动要均匀。注意音符的时值，二分音符演奏两拍，时值要奏满；有延音线的两个二分音符演奏四拍。

拍手吧

日本儿歌

四、抛弓

抛弓是模仿马蹄声的一种演奏技巧，用"九"符号标注于音符上方。前八后十六的节奏型（ＸＸＸ）常用抛弓演奏。演奏方法是用小臂的力点向内与大臂呈反方向支撑，奏出第一个八分音符后，弓子微微向上抬起后即回弓。回弓的同时利用小臂向外下放的力，借助弓子自有的弹性将弓子抛下，从而让弓毛撞击琴弦，演奏出两个连跳的十六分音符。回弓时要放松手指，才能有效地保证弓子的弹性。

练习曲四

臧翔翔 曲

小茨冈

1 = D 2/4 （1 5弦）

南斯拉夫民歌

第十一课　装饰音

一、倚音

　　一个或多个音符依附于本音左上角或右上角的装饰性的小音符，称为"倚音"。倚音在本音左上角称为"前倚音"，在本音右上角称为"后倚音"。演奏前倚音时，先奏倚音后奏本音；演奏后倚音时，先演奏本音后演奏倚音。倚音演奏的时值记在本音中。

（谱例略）

　　倚音有长倚音与短倚音两种：长倚音写在本音之前，与本音相距二度，其时值不大于四分音符；短倚音是最常用的倚音，由一个或多个音构成，写于本音之前或本音之后。短倚音的时值不大于八分音符，一般为十六分音符。

（谱例略）

　　由一个音构成的倚音为"单倚音"；多个音构成的倚音为"复倚音"。

（谱例略）

练习曲一

【练习要领】

倚音占用本音的时值，如二分音符时值为二拍，有倚音的二分音符依然是二拍。

月亮歌

团结就是力量

卢肃 曲

二、颤音

由本音与其上方二度音快速而均匀地交替的效果，称为"颤音"。颤音用"tr"或"tr～～～"符号标记于音符的上方。

练习曲二

【练习要领】

演奏颤音时，左手手指按音要均匀，右手运弓要稳定，不可忽快忽慢。

美丽的黄昏

在农场里

美国民歌

第十二课　G调（5̣2弦）上把位练习

一、G调上把位音位图

二胡的空弦定弦是按1=C时的2 6（re la）弦定弦。当二胡需要演奏G调乐曲时，因C调中的re音是G调中的sol音，C调中的la音是G调中的re音，便将G调称为5̣2（sol re）弦。C音与G音相差纯五度，所以C调中的2音向下降低纯五度为5̣音，6音向下降低纯五度为2音，构成了G调5̣2弦的把位。

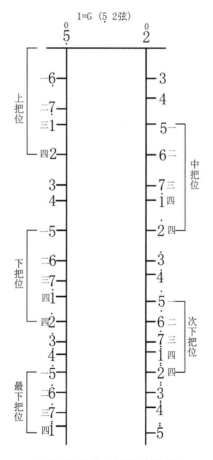

G调（5̣2弦）把位音位图

G调（5̣2弦）与D调（1 5弦）的音位指法相同，内弦音的按弦位置相同，外弦音的一指与二指按弦位置不同。G调外弦一指与二指按弦为3音与4音，两音为半音关系，所以按弦的距离较近。

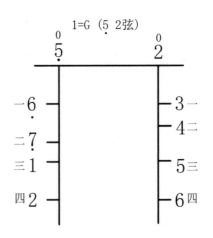

G调（$\underset{\cdot}{5}$ 2弦）上把位音位图

当乐谱中的调号为1=G时，表示乐曲用G调（$\underset{\cdot}{5}$ 2弦）演奏。演奏外弦一指与二指的3音与4音时，两指靠得近一些，手掌动作要相对小一些。

二、指法练习

练习曲一

1 = G 2/4 （$\underset{\cdot}{5}$ 2弦）

臧翔翔 曲

【练习要领】

练习时注意看音符上方的演奏符号，有连音线的音符要一弓演奏。2音既有外弦空弦演奏，也有内弦四指按弦演奏，请注意区分。

练习曲二

【练习要领】

练习曲二是针对二胡内弦音的练习，所有2音均用内弦四指按弦演奏。在演奏四个八分音符时，要注意运弓速度要慢，划分好各音符所占弓段，做到心中有数。

练习曲三

【练习要领】

练习曲三是针对二胡外弦的练习，仅最后一小节的终止音为内弦三指按弦音。练习中所有的2音用外弦空弦演奏。

牵牛花

佚名 曲

【练习要领】

乐曲《牵牛花》是一首儿歌，主要由二分音符、四分音符、八分音符构成。乐曲第6小节处反复记号表示要从头反复演奏一次，到第5小节"跳房子1"处跳过，直接至第7小节"跳房子2"继续演奏。

道拉基

朝鲜族民歌

【练习要领】

乐曲《道拉基》是一首朝鲜族民歌，为四三拍。乐曲中有前八后十六节奏型，两个十六分音符演奏半拍，前八后十六节奏用一弓演奏，注意控制好节奏。乐曲中的附点节奏用一弓演奏，需注意对附点音符时值的掌握，附点八分音符演奏四分之三拍。

第十三课　F调（$\underset{\cdot}{6}$ 3弦）上把位练习

一、F调上把位音位图

按二胡C调中的re、la二音在F调中唱la、mi，所以F调为"$\underset{\cdot}{6}$ 3（la mi）弦"，由于C音与F音相差纯四度，C调中的2音向下降低纯四度为$\underset{\cdot}{6}$音，6音再向下降低纯四度为3音，从而构成了F调$\underset{\cdot}{6}$ 3弦的把位。

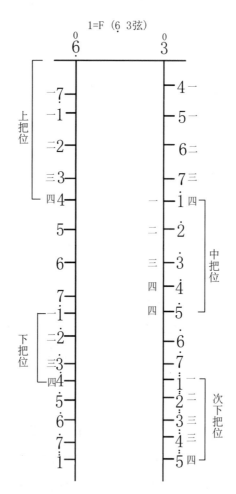

F调（$\underset{\cdot}{6}$ 3弦）把位音位图

F调（$\underset{\cdot}{6}$ 3弦）的音位指法因半音位置的不同而有所变化，产生了新的指法顺序。内弦与外弦均需要用一指按两个音，内弦上把位用一指按"si、do"两音，外弦上把位用一指按"fa、sol"两音，其他音位指法按顺序按弦即可。

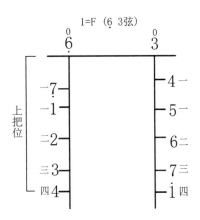

F调（6̣ 3弦）上把位音位图

当乐谱中的调号为1=F时，表示乐曲用F调（6̣ 3弦）演奏。演奏内弦上把位si、do两音时，一指可用滑音的方式快速滑动，两音距离较近，需注意聆听判断音准（在实际的二胡乐曲演奏中，6̣ 3弦内弦7音很少遇到）。一指演奏外弦上把位fa音时，按弦位置与空弦mi音为半音关系，按弦距离较近。在实际的演奏中，为保持音色的统一，外弦空弦mi音通常使用内弦三指的mi音替代。一指演奏的4音与5音为全音关系，在实际演奏中，由于一指演奏两个音的灵活性欠佳，因此一般用内弦四指fa音替代外弦一指的fa音。

二、指法练习

练习曲一

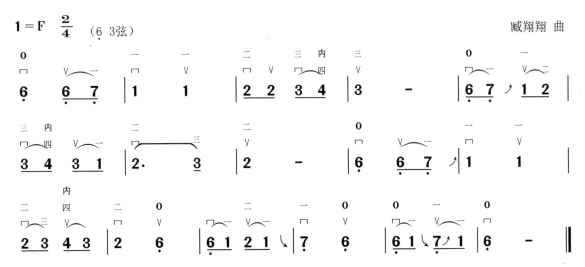

【练习要领】

练习曲一是针对二胡内弦的练习。所有的3音用内弦三指按弦演奏，4音用内弦四指按弦演奏。内弦的7音与1音用一指按弦，演奏时可以运用滑音技巧，如从7音向1音演奏时用上滑音，一指按弦演奏完7音时不抬手指直接滑向1音（下滑音同理）。乐曲中未标注滑音符号，也可根据需要灵活运用滑音技巧演奏。

练习曲二

[乐谱:1=F 2/4 (6̣ 3弦) 臧翔翔 曲]

【练习要领】

练习曲二是针对二胡外弦的练习。所有的3音用外弦空弦演奏，4音用外弦一指按弦演奏。外弦的4音与5音也用一指按弦，相邻两个音用同一指法按弦时可运用滑音技巧演奏。练习曲中未标注滑音记号，但演奏时可根据需要灵活运用滑音技巧。

练习曲三

[乐谱:1=F 2/4 (6̣ 3弦) 臧翔翔 曲]

【练习要领】

练习曲三是针对二胡内弦与外弦的混合运用练习。练习时需注意音符上方的演奏符号，特别是内弦与外弦的标记，要严格按标记的符号使用内弦或外弦演奏。

牧羊姑娘

金砂 曲

【练习要领】

《牧羊姑娘》是一首四二拍的乐曲。乐曲中需要运用滑音技巧，注意一指演奏滑音时手指要放松，滑音要均匀顺畅，同时，要注意两个八分音符的时值要均匀。附点节奏中的附点四分音符要演奏一拍半，注意时值的准确把握。

草原上

1=F 4/4 (6̣ 3弦)

蒙古族民歌

```
外  一  二   二  一  0   一  四 二 一   外
⊓  ∨  ⊓   ⊓  ∨  ⊓   ⊓  ∨ ⊓ ∨   ⊓
3  5  6 — | 2  1  6̣ — | 5  1̇ 6 5 | 3 — — 0 |

外  一  二   二  一  0   一  二 一 0   外
⊓  ∨  ⊓   ⊓  ∨  ⊓   ⊓  ∨ ⊓ ∨   ⊓
3  5  6 — | 2  1  6̣ — | 1  2 5 1 | 6̣ — — 0 ‖
```

【练习要领】

乐曲《草原上》是一首蒙古族民歌，为四四拍。乐曲中的"0"为四分休止符，演奏时需休止一拍，休止时弓子要稳住以免出现杂音。

第十四课　C调（２６弦）上把位练习

一、C调上把位音位图

C调把位是二胡的空弦定弦把位，即1=C时的２６（re la）弦定弦。

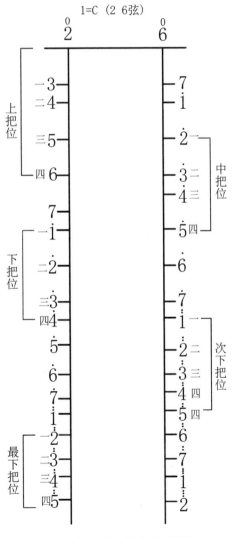

C调（２６弦）把位音位图

C调（２６弦）与D调（１５弦）的音位音高相差二度。D调时的do音在C调中为re音。把位中为半音关系的两个音，如上把位中的mi、fa与si、do两音，手指按弦需靠近一些。把位越向下，半音间的距离越近。

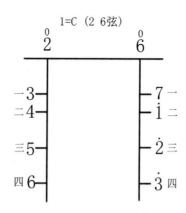

C调（2 6弦）上把位音位图

当乐谱中的调号为1=C时，表示乐曲用C调（2 6弦）演奏。演奏内弦一指与二指的mi音和fa音，以及外弦一指与二指的si音和do音时，两指需靠得近一些，手掌动作要相对小一些。

二、指法练习

练习曲一

1=C 2/4 （2 6弦）

臧翔翔 曲

【练习要领】

练习曲一是针对二胡内弦的练习。所有的6音用内弦四指按弦演奏。练习曲为四二拍，第5小节的弱拍是一个附点节奏，注意附点八分音符的时值为四分之三拍。练习曲的最后一小节的终止音为外弦音，用二指按外弦演奏。

练习曲二

【练习要领】

练习曲二是针对二胡外弦的专项练习，所有的6音用外弦空弦演奏。一弓演奏四个八分音符时，需注意对弓段的划分，控制好运弓速度。

练习曲三

【练习要领】

练习曲三是针对二胡内弦与外弦的混合练习，注意音符上方标注的演奏符号，所有的6音则用外弦演奏。练习曲中的音乐术语"rit."表示渐慢，最后两小节下方的符号分别为"渐弱"与"很弱"。

下四川

甘肃民歌

1 = C 2/4 (2 6弦)

[乐谱]

【练习要领】

 乐曲《下四川》是一首甘肃民歌。乐曲练习的节奏型较多，需要慢速练习，仔细练习每一个节奏。附点节奏中有前附点与后附点，第5小节处的后附点，前面十六分音符演奏四分之一拍，后面八分附点演奏四分之三拍，与13小节处的前附点节奏相反。倚音作为装饰音，演奏时应快速而自然。一弓演奏多个音符时，需对弓子进行合理规划，可针对这一难点进行专门练习。

羊倌歌

山西民歌

1=C 2/4 （2 6弦）

【练习要领】

乐曲《羊倌歌》是一首山西民歌。乐曲主要是针对外弦高音区的练习，注意音符上方标注的弓法与指法。乐曲中第1小节与第4小节的切分节奏型要注意中间的四分音符为节奏重音，两边的八分音符要演奏得弱一些。一弓演奏四个十六分音符时，需注意运弓的速度与左手按弦的速度，以及拍值的控制。可慢速练习，待熟练后逐渐加快速度。

第十五课 ♭B调（3̣ 7̣弦）上把位练习

一、♭B调上把位音位图

♭B调把位为3̣ 7̣弦把位，当乐曲的调性为1=♭B时，表示需用降B调把位演奏该乐曲。♭B调把位的内弦空弦为"3"音，外弦空弦为"7"音，也可高八度记谱为（3 7弦），即内弦空弦为"3"音，外弦空弦为"7"音。

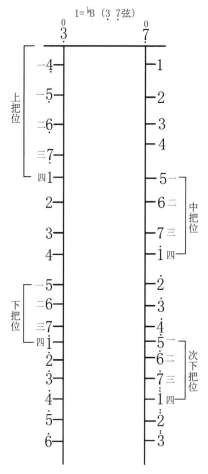

♭B调（3̣ 7̣弦）把位音位图

♭B调（3̣ 7̣弦）与F调（6̣ 3弦）的音位指法相同，上把位需运用切把位的方式按弦。用一指按内弦的"4、5"两音，外弦的"1、2"两音。

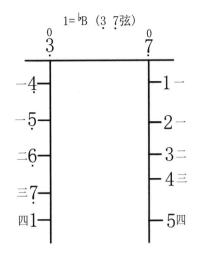

♭B调（3 7弦）上把位音位图

　　♭B调把位的空弦音"3"与一指的"5"音为小三度关系，"4"音也需要用一指按弦，所以虎口需适当下移，运用切弦法按弦。

二、指法练习

练习曲一

1=♭B　2/4　（3 7弦）　　　　　　　　　　　　　　　臧翔翔 曲

【练习要领】

　　练习曲一是针对二胡内弦的专项练习，所有的7音与1音用内弦的三指与四指按弦演奏。练习曲中的4音与5音用一指按弦，相邻两个音若用同一指法按弦，则可用滑音技巧演奏。因内弦空弦3与4音为半音关系，按弦时虎口需适当下移，注意音准的把握。

练习曲二

1=♭B 2/4 （3 7弦）

臧翔翔 曲

【练习要领】

练习曲二是针对二胡外弦的专项练习，所有7音与1音用外弦的空弦与一指按弦演奏。外弦的1音与2音用一指按弦，相邻两音若用同一指法按弦，则可用滑音技巧演奏。

练习曲三

1=♭B 2/4 （3 7弦）

臧翔翔 曲

【练习要领】

练习曲三是二胡内弦与外弦的混合练习，练习时注意观察音符上方标注的指法变化，严格按指法按弦演奏。

接过雷锋的枪

朱践耳 曲

$1={}^\flat B$ $\frac{2}{4}$ (3 7弦)

【练习要领】

乐曲《接过雷锋的枪》是一首经典的革命歌曲，为四二拍。乐曲中相邻两个相同的音上方的连线为延音线，应将延音线下方的音时值相加。如第14小节中二分音符的do音与第15小节四分音符的do音上方有延音线，因此，应将第14小节的do演奏三拍。

粉刷匠

波兰民歌

1=♭B 2/4 (3 7弦)

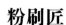

【练习要领】

 乐曲《粉刷匠》是一首波兰民歌，为四二拍。乐曲节奏以八分音符为主，一弓演奏四个八分音符时注意运弓速度要慢，划分好各音的弓段。

第十六课　D调（15弦）中把位练习

一、D调中把位音位图

D调（15弦）中把位也称"第二把位"，音域从小字一组fa音到小字二组sol音，共包含十个音。在D调中把位中，内弦的si、do与外弦fa、sol四个音需用四指按弦。

演奏二胡中把位时，左手按弦的手臂需要稍微向下移动。二胡音位越高，两音之间按弦的距离就越近，且越往音位高端，这种距离越近的现象越明显。

二、指法练习

练习曲一

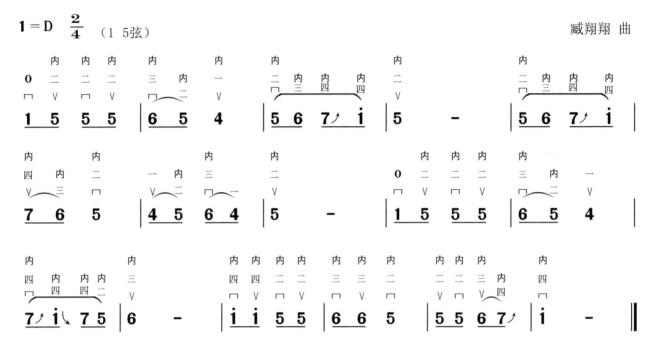

【练习要领】

练习曲一是D调中把位内弦的练习。其中，第1小节的do音为内弦空弦，左手虎口在中把位处做好准备即可。第3小节处用四指按si和do两个音，运用滑音技巧从低音向高音演奏，注意八分音符的时值。第11小节处存在连续的上滑音与下滑音，需注意手指和手腕的放松，使演奏连贯自然。

练习曲二

【练习要领】

练习曲二是D调中把位外弦的练习。四指按fa和sol两个音,当两个音先后出现时可用滑音演奏。

练习曲三

【练习要领】

练习曲三是D调中把位内弦与外弦的混合练习。需注意内弦与外弦的交替要自然流畅,控制好右手运弓的力量。同时,注意音符上方标注的弦法,要严格按标注演奏。

崖畔上开花

1 = D 2/4 （1 5弦）

陕西民歌

【练习要领】

乐曲《崖畔上开花》是一首陕西民歌，主要是针对外弦中把位的练习。演奏时，应严格按标注的指法在D调中把位按弦，特别是空弦音sol，需用二指内弦中把位演奏。

一帘幽梦

刘家昌 曲

1 = D 4/4 （1 5弦）

[乐谱]

rit. ——————— pp

【练习要领】

乐曲《一帘幽梦》是一首经典的流行歌曲，主要是针对D调中把位的练习。其中，有一些上把位过渡指法，如第1小节处的re音等。练习时要注意观察音符上方标注的演奏符号，按要求按弦演奏。演奏滑音时要快速进行，手腕和手指要放松，过渡要流畅自然，并注意拍子的把握。如乐曲中的mi音与sol音的滑音，是上把位向中把位的过渡音，演奏时需特别注意sol音在中把位的音准。初练时可慢速练习，并针对这一滑音技巧进行专门练习。

第十七课　G调（5̣ 2弦）中把位练习

一、G调中把位音位图

G调（5̣ 2弦）中把位音域从小字一组do音到小字二组re音，共九个音。G调中把位内弦fa、sol与外弦do、re四个音用四指按弦，其中内弦与外弦的三指、四指为半音关系，按弦距离要近一些。

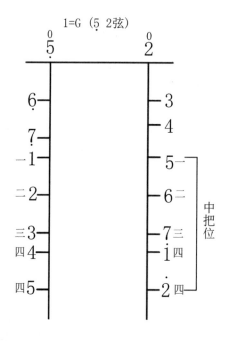

二、指法练习

练习曲一

1 = G 2/4 (5̣ 2弦)

臧翔翔 曲

【练习要领】

练习曲一是G调中把位内弦练习，所有音均在中把位内弦按弦演奏。G调中把位内弦四指按两个音，演奏时用滑音技巧演奏。注意音符上方标注的演奏符号，严格按演奏符号演奏。

练习曲二

1 = G 2/4 (5̣ 2弦)

臧翔翔 曲

【练习要领】

练习曲二是针对G调中把位外弦的练习，所有音均在外弦指法按弦演奏。G调中把位外弦小字一组的do、re两个音用四指按弦，演奏时运用滑音技巧演奏。

练习曲三

臧翔翔 曲

1=G 2/4 (5̣ 2弦)

【练习要领】

练习曲三是G调中把位内弦与外弦的混合练习，注意音符上方标注的演奏符号，所有音要在中把位按弦。相邻两个音用同一个指法按弦时运用滑音技巧演奏。

八月桂花遍地开

大别山民歌

【练习要领】

乐曲《八月桂花遍地开》中所有的音要在G调中把位按弦，演奏滑音时要自然流畅，且注意八分音符的时值。乐曲中的力度记号"mf"含义为中强，"f"含义为强，"pp"含义为很弱。注意渐弱符号，演奏中不可在中途突然变弱，要逐渐将力度减弱。

恰似你的温柔

1=G 4/4 (5 2弦)

梁弘志 曲

深情地

[乐谱]

【练习要领】

乐曲《恰似你的温柔》是一首经典的流行歌曲，所有音要在G调中把位按弦演奏，注意音符上方的演奏符号，要严格按照标注的演奏符号演奏。乐曲中的"rit."为渐慢，表示从此处开始演奏的速度要逐渐变慢，注意不是突然变慢。

第十八课　F调（$\dot{6}$ 3弦）中把位练习

一、F调中把位音位图

F调（$\dot{6}$ 3弦）中把位音域从小字一组fa音到小字二组sol音，共九个音。F调中把位内弦si、do与外弦fa、sol四个音用四指按弦，其中内弦的si、do两个音为半音关系，用四指按弦；外弦高音mi、fa两个音为半音关系，分别用三指与四指按弦；外弦高音fa音与sol音用四指按弦。

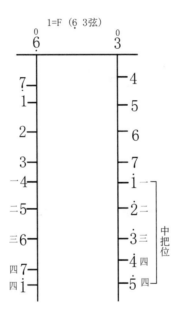

二、指法练习

练习曲一

臧翔翔 曲

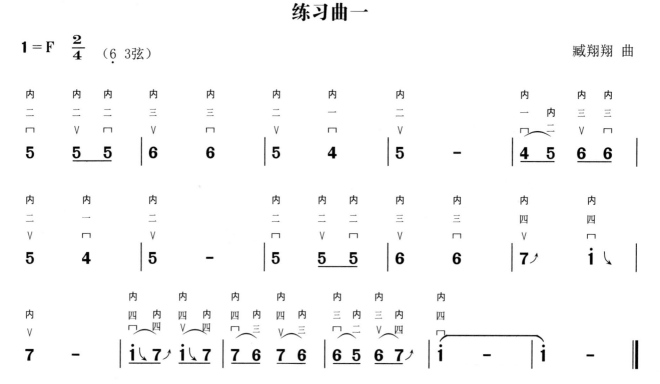

【练习要领】

练习曲一是对F调中把位内弦的练习,所有音要在中把位内弦按弦演奏,注意观察音符上方的弓法、指法的标注,严格按标注的符号演奏。F调中把位内弦si音与do音用四指按弦,相邻两个音用同一个指法按弦时用滑音技巧演奏。

练习曲二

【练习要领】

　　练习曲二是对F调中把位外弦的练习，练习曲中的所有音要在中把位外弦按弦练习，严格按音符上方标注的演奏符号演奏。F调中把位外弦的高音fa音与sol音用四指按弦，若相邻两个音用同一个指法按弦可灵活使用滑音技巧演奏。

练习曲三

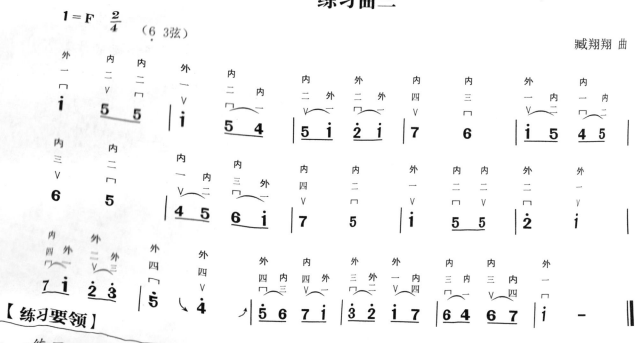

【练习要领】

　　练习曲三是对F调中把位内弦与外弦的混合练习。所有音符要在中把位按弦，注意练习曲中带有连续滑音的四分音符的时值。

放马山歌

云南民歌

1=F 2/4 (6 3弦)

【练习要领】

乐曲《放马山歌》是一首云南民歌。练习时注意观察乐曲上方标注的演奏符号，所有音要在中把位按弦。乐曲中的"X X"为节奏，此处可不作两拍的休止。第7小节处为反复记号，从头开始反复；第14小节处的反复记号从第7小节处反复。第12小节上方的符号为"跳房子1"，第14小节从第7小节反复时，到"跳房子1"处时跳过，直接至第15小节"跳房子2"处继续演奏。

虫儿飞

陈光荣 曲

1=F 4/4 （6 3弦）

【练习要领】

乐曲《虫儿飞》是一首流行歌曲。乐曲要在中把位按弦演奏。乐曲中的力度记号"f"含义为强，"ff"含义为很强。演奏渐强和渐弱时，要注意控制力度，逐渐变化，不可在某一个音时突然变强或变弱。

第十九课　C调（２６弦）中把位练习

一、C调中把位音位图

C调（２６）中把位音域从小字一组sol音到小字二组sol音，共八个音。C调中把位内弦三指与四指按弦的si、do两音为半音关系，与外弦二指与三指按弦的mi、fa两音为半音关系。按弦要靠近一些，注意音准的把握。

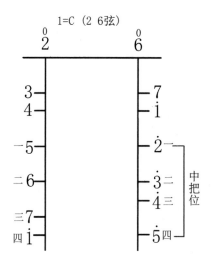

二、指法练习

练习曲一

1=C 2/4 （2 6弦）

臧翔翔 曲

[练习要领]

练习曲一是对C调中把位内弦的练习，所有音符要在中把位内弦按弦演奏，注意音符上方标注的演奏符号，严格按标注的演奏符号练习。

练习曲二

1=C 2/4 （2 6弦）

臧翔翔 曲

[练习要领]

练习曲二是对C调中把位外弦的练习，所有音符要在中把位按弦演奏。

练习曲三

【练习要领】

练习曲三是对C调中把位内弦与外弦的混合练习，练习时注意内弦与外弦的转换。内弦三指与四指之间为半音关系，按弦距离要近一些；外弦二指与三指为半音关系，按弦距离也要近一些。注意音准。

大公鸡

【练习要领】

乐曲《大公鸡》是一首儿童歌曲，用C调中把位按弦演奏。第7小节和第11小节处的后附点节奏要注意，十六分音符的时值为四分之一拍。

我是一个兵

1 = C 2/4 （2 6弦）

岳仑 曲

刚劲有力地

[乐谱略]

【练习要领】

乐曲《我是一个兵》要用C调中把位按弦演奏。注意观察音符上方的演奏符号，严格按标注的演奏符号演奏。第17小节音符上方的"＞"符号为重音记号，表示该音符力度要重；第18小节音符上方的"-"符号为保持音记号，表示该音符的时值要奏满。

第二十课 ♭B调（3 7弦）中把位练习

一、♭B调中把位音位图

♭B调（3 7弦）中把位音域从中音do音到高音do音，共八个音。♭B调中把位内弦三指与四指按弦的mi、fa两音为半音关系，外弦三指与四指按弦的si、do两音为半音关系，注意半音之间指距要近一些。

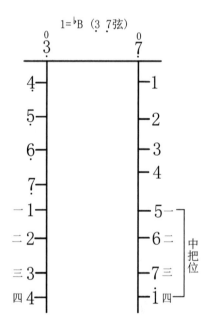

二、指法练习

练习曲一

1=♭B 2/4 （3 7弦）

臧翔翔 曲

【练习要领】

练习曲一是对降B调中把位内弦的练习。所有音符要在中把位内弦按弦演奏，注意音符上方的演奏符号，严格按标注的演奏符号演奏。

练习曲二

1=♭B 2/4 （3 7弦）

臧翔翔 曲

【练习要领】

练习曲二是对降B调中把位外弦的练习，所有音符要在中把位外弦按弦演奏。

练习曲三

1=♭B 2/4 (3 7弦)

臧翔翔 曲

[乐谱]

【练习要领】

练习曲三是对降B调中把位内弦与外弦的混合练习。练习时注意内外弦的转换要流畅自然，注意手腕对弓子的控制。第3小节和第7小节的前附点和后附点节奏要注意区分。

火车开了

1=♭B 2/4 (3 7弦)

匈牙利儿歌

[乐谱]

【练习要领】

乐曲《火车开了》是一首匈牙利儿歌。节奏较为简单，所有音符要在中把位按弦演奏。第13小节处一弓演奏四个八分音符，要注意运弓的速度和弓段的划分。

外面的世界

齐秦 曲

1=♭B 4/4 (3 7弦)

【练习要领】

乐曲《外面的世界》是一首经典的流行歌曲，所有音符要在中把位按弦演奏。注意小节中第一拍中的休止符，八分休止符要空半拍，四分休止符休止一拍。第24小节处从头反复后，第24小节上方有"跳房子1"标记，反复后跳过"跳房子1"至"跳房子2"处继续演奏至终止处。

第二十一课　换把位练习

一、换把位方法

将不同把位上的音配合使用称为"换把位"，即不同把位间的转换。换把位扩大了二胡演奏的音域，也让二胡演奏更为便捷。常用的换把位方法有同指换把、异指换把、跳指换把三种类型。运用换把位时要保持二胡琴身的稳定，虎口自然放松。

同指换把，指不同把位上的两音用同一根手指按弦作上下移动换把的演奏技巧，常以滑音方式呈现，向下移动用上滑音，向上移动用下滑音。同指换把要运用手腕的力量带动手指滑动，手指要放松地触弦，表现出滑音的柔美缠绵意境。同指换把中又包含了移指换把与滑指换把：移指换把指同一根手指移动换把；滑指换把是用同一根手指换把时要演奏滑音效果。

$1=D\ \dfrac{2}{4}$

（谱例：5 1̇ 2̇ | 1̇ 6 | 6 1̇ 3̇ 1̇ | 2̇ — ‖　中把位　上把位）

异指换把，指不同把位上的两音用不同的指法按弦，实现换把的技巧。换把时手指不应该脱离琴弦。

$1=D\ \dfrac{2}{4}$

（谱例：5 1̇ 2̇ | 3̇ 5 | 6 1̇ 3̇ 1̇ | 2̇ — ‖　上把位　中把位）

跳指换把，指不同把位上的音换把位时手指离开琴弦，不与琴弦接触，直接跳到另一个把位音上的演奏技巧（不运用滑音技巧），一般用于演奏大跳音程。运用跳指换把时要注意音准的把握，换把过程中动作要敏捷、干净。如果在演奏中两把位之间有空弦音，可以合理利用空弦音作为把位转换的过渡，让把位转换更为自然流畅。

1 = D 2/4

内　外　　　外
四　一二　三　四　一
5 1̇ 2̇ | 3̇ 5̇ | 6 1̇ 3̇ 1̇ | 2̇ — ‖
　　　　　↓　　↓
　　　　中把位 上把位

二、D调换把位练习

练习曲一

1 = D 2/4 (1 5弦)

臧翔翔 曲

内　　　外　　　外　　外　　　二 外　二　　　外
0 二　0　　0　0　0　　 0　　 0
1 2 3. 4 | 5 6 5 | 5 6 7 1̇ | 7 5 3 | 3 4 5. 6 |

　内　内　内　外　外外外　外　　　内
二　三　三内 四外 二外外一　三一 0 内　三外
7 1̇ 6 | 5 6 7. 1̇ | 2̇ 2̇ 3̇ 1̇ | 3̇ 1̇ 1̇ 5. 3 | 4 5 4 |

　　　　　　内　外　内外　外　外
四 二　三　　0　　0　三　外二外　内 一
2̇ 7 7 4. 2 | 3 4 3 | 1 2 3. 4 | 5 1̇ 6 | 5 1̇ 2̇. 3̇ | 2̇. 7 1̇ ‖

三、G调换把位练习

练习曲二

1=G 2/4 (5 2弦)

臧翔翔 曲

火红的萨日朗

郭永利 曲

四、F调换把位练习

练习曲三

三十里铺

陕北民歌

五、C调换把位练习

练习曲四

1=C 2/4 （2 6弦） 臧翔翔 曲

星语心愿

1=C 4/4 （2 6弦） 金培达 曲

六、降B调换把位练习

练习曲五

童 年

第二十二课 高把位练习

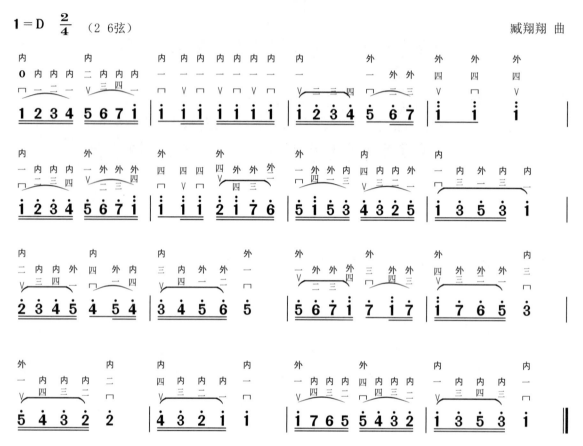

练习曲三

1 = F 2/4 (6 3弦)

臧翔翔 曲

练习曲四

臧翔翔 曲

$1=C$ $\frac{2}{4}$ （2 6弦）

练习曲五

二胡经典曲目

田园春色

1 = D 4/4 （1 5 弦）

行板 愉快而优美地

陈振铎 曲

紫竹调

江南音乐
臧翔翔改编

1=D 2/4 (1 5弦)

(6 56 1̇ 2̇ 1̇ 7 | 6765 3235 | 6 0 6 0) | 6 56 1̇ 5653 | 6 56 1̇ 5653 |

235 1̇ 6532 | 1. 2 | 3 1̇ 6 5 | 3235 656 1̇ | 5. 5 6 |

3235 656 1̇ | 5. 5 6 | 1̇ 765 356 1̇ | 5. 5 6 | 565 1̇ 7 |

6 1̇ 65 3523 | 5652 3532 | 1. 2 | 1212 5653 | 2321 2 |

3 5 1̇ 6532 | 1235 1̇ 765 | 3 5 1̇ 6532 | 1.2 5653 | 2321 2 |

3. 5 6532 | 1̇. 2̇ 7653 | 6 - | 6 56 1̇ 5653 | 6 56 1̇ 5653 |

235 1̇ 6532 | 1. 2 | 3 1̇ 6 5 | 3235 656 1̇ | 5. 5 6 |

3235 656 1̇ | 5. 5 6 | 1̇ 765 356 1̇ | 5. 5 6 | 565 1̇ 7 |

6765 3523 | 5652 3532 | 1. 2 | 1212 5653 | 2321 2 |

3 5 1̇ 6532 | 123 1̇ 765 | 3 5 1̇ 6532 | 1.2 5653 | 2321 2 |

渐慢

3 5 5 6 | 1̇. 2̇ 7 6 5 | 6 - ‖

江河水

东北民间乐曲
黄海怀改编

1=♭B 4/4 （3 7弦）

赛 马

黄海怀 曲
沈利群 改编

二胡经典曲目

$3\ 3\overset{\frown}{3\ 6}\ \dot{1}\ |\ 5\ 5\overset{\frown}{5\ 5}\ 3\ |\ 2\ 2\overset{\frown}{3\ 6}\ 5\ |\ 3\ 3\ 5\ 3\overset{\frown}{6}\ |\ 5\ 5\ 5\overset{\frown}{6}\ \dot{1}\ |\ 1\ 1\ 1\overset{\frown}{1}\ \dot{6}\ |$

$2\ 2\overset{\frown}{3\ 6}\ 5\ |\ 3\ 3\overset{\frown}{5}\ 3\ 2\ |\ 1\ 6\ 1\ 2\ 3\ 2\ 3\ 5\ |\ 6\ 5\ 6\ \dot{1}\ 5\ 6\ 5\ 3\ |\ 2\ 3\ 2\ 1\ 2\ 1\ 6\ 1\ |\ \dot{6}\ 6\ |$

拨奏

$0\ \underset{.}{6}\ 1\ 3\ |\ 0\ \underset{.}{6}\ 1\ 3\ |\ 0\ \underset{.}{2}\ 7\ 2\ |\ \underset{.}{6}\ 3\ 1\ 3\ |\ 0\ \underset{.}{6}\ 1\ 3\ |\ 0\ \underset{.}{6}\ 1\ 3\ |$

$0\ \underset{.}{2}\ 7\ 2\ |\ \underset{.}{6}\ 3\ 1\ 3\ |\ 0\ \underset{.}{6}\ 1\ 3\ |\ 0\ \underset{.}{6}\ 1\ 3\ |\ 0\ \underset{.}{2}\ 7\ 2\ |\ \underset{.}{6}\ 3\ 1\ 3\ |$

拉奏

$0\ 5\ 3\ 2\ |\ 1\ 2\ 1\ 6\ |\ 2\ 2\ 3\ 1\ |\ \underset{.}{6}\cdot\ \underset{\frown}{3\ 5}\ |\ \underset{.}{6}\cdot\ \underset{\frown}{3\ 5}\ |\ \underset{.}{6}\cdot\ \underset{\frown}{3\ 5}\ |$

$\underset{.}{6}\cdot\ \underset{\frown}{3\ 5}\ |\ \underset{.}{6}\cdot\ \underset{\frown}{1\ 2}\ |\ \overset{三}{3\ 2\ 3\ 5\ 6}\ \underset{\frown}{\dot{1}\ 6\ 5}\ |\ 3\ 2\ 3\ 5\ 6\ \dot{1}\ 6\ 5\ |\ \overset{三}{3\ 5\ 3\ 2\ 1\ 3}\ |\ \underset{.}{6}\cdot\ 1\ 2\ |$

p

$3\ 2\ 3\ 5\ 6\ \dot{1}\ 6\ 5\ |\ 3\ 2\ 3\ 5\ 6\ \dot{1}\ 6\ 5\ |\ 3\ 5\ 3\ 2\ 1\ 3\ |\ \underset{.}{6}\cdot\ 3\ \dot{6}\ |\ \dot{1}\ 6\ 6\ \dot{3}\ |\ \dot{1}\ 6\ 6\ \dot{3}\ |$

mf　　f

$\dot{1}\ 6\ 6\ \dot{3}\ |\ \dot{1}\ 6\ 6\ \dot{3}\ |\ 1\ 6\ 1\ 2\ 1\ 2\ |\ 3\ 2\ 3\ 5\ 3\ 5\ |\ 5\ 3\ 5\ 6\ 5\ 6\ |\ \dot{1}\ 6\ \dot{1}\ \dot{2}\ \dot{1}\ \dot{2}\ |$

f　　　　　　　　　渐强

$\overset{三}{3\ 2\ 1\ 2}\ 3\ 2\ 1\ 2\ |\ 3\ 2\ 1\ 2\ 3\ 2\ 1\ 2\ |\ 3\ 2\ 1\ 2\ 3\ 2\ 1\ 2\ |\ 3\ 2\ 1\ 2\ 3\ 2\ 3\ 5\ |\ \dot{6}_{\mathit{w}}\ -\ |\ \dot{6}_{\mathit{w}}\ -\ |$

$\dot{6}_{\mathit{w}}\ -\ |\ \dot{6}\ 0\ |\ \dot{6}\ \dot{6}\ |\ \overset{\frown}{\dot{6}}\ -\ \|$

病中吟

1 = G 4/4 (5 2 弦)

刘天华 曲

【一】慢板 缓起

1. 2 6 1 2 2. 3 1 2 | 5. 6 5 3 2 3 2 | 6. 7 5 6 1 1 6 1 |

5. 6 1 7 6. 7 6 5 | 3 3 2 1. 2 1 3 | 5. 6 1 6 5. 1 6 2 |

3. 4 3 6 1. 2 1 7 | 6. 1 5. 6 1 7 6 6 5 | 6 6 1 3 5 6 5 1 |

6 6 6 2 3 3 2 | 1. 2 5 3 2. 3 1 2 6 1 | 2. 3 1 3 2. 3 1 3 |

5. 6 1 6 5. 6 1 6 | 5 1 6 1 6 5 3 4 3. 4 3 2 | 1 - - 1 |
 dim.

7 - 6 5 5 6 | 1. 6 1 2 3. 2 3 5 | 6. 1 5 1 6 6 2 |
rit. tr

3 3 2 1. 2 1 3 | 5. 6 1 6 5. 1 6 2 | 3. 4 3 6 1. 2 1 7 |

6. 1 5 6 1 7 6. 7 6 5 | 6 6 1 3 5 6. 1 5 1 | 6 6 1 2 3 3 2 |

1. 2 5 3 2. 3 1 2 6 1 | 2. 3 1 3 2. 3 1 3 | 5. 6 1 6 5. 6 1 6 |

5 1 6 1 6 5 3 4 3 4 3 2 | 1. 1 7 2 7 6 5 6 | 1. 1 7 2 7 6 5 6 |

Sheet music page - numbered notation (jianpu) for erhu.

听 松

华彦钧 曲
曹安和 记谱

(Sheet music page — numbered notation for erhu)

良 宵

1=D 2/4 (1 5 弦)　　　　　　　　　　　　　　　　　　刘天华 曲

如歌地

二泉映月

光明行

刘天华 曲

曲谱篇 | 二胡经典曲目

空山鸟语

刘天华 曲

(Sheet music page - numbered musical notation for erhu)

北京有个金太阳

藏族民歌
蒋才如改编

喜送公粮

顾武祥 孟津津 曲

（sheet music – numbered notation for erhu, 1=F, 2/4, 63弦, 欢乐地）

这是一张二胡经典曲目的曲谱图片，无法用文本完整准确地转录简谱符号。

快速 热烈地

曲谱篇 | 二胡经典曲目

$\overset{0}{\underset{\cdot}{6}}\underline{3}\,\underline{3}\,\underline{3}\,\underline{2}\,\underline{3}\,\underline{3}\,\underline{3}$ | $\overset{0\ \ \ \ \ \overset{三}{}}{\underset{\cdot}{6}\,\underline{6}\,\underline{6}\,\underline{6}\,\underline{5}\,\underline{6}\,\underline{6}\,\underline{6}}$ | $\underset{\cdot}{6}\,\underline{6}\,\underline{6}\,\underline{6}\,\underline{5}\,\underline{6}\,\underline{6}\,\underline{6}$ | $\overset{\ \ \ \ \ \ \ \ \ \ \ \ \ >\ \overset{三}{}}{\underline{5}\,\underline{6}\,\underline{5}\,\underline{3}\,\underline{2}\,\underline{3}\,\underline{2}\,\underline{1}}$ | $\underline{6}\,\underline{1}\,\underline{6}\,\underline{5}\,\underline{3}\,\underline{5}\,\underline{3}\,\underline{2}$ |

$\underline{1}\,\underline{6}\,\underline{1}\,\underline{2}\,\underline{3}\,\underline{2}\,\underline{1}\,\underline{2}$ | $\underline{3}\,\underline{2}\,\underline{3}\,\underline{5}\,\underline{6}\,\underline{5}\,\underline{3}\,\underline{5}$ | $\overset{>}{\underline{6}\,\underline{5}\,\underline{3}\,\underline{5}\,\underline{6}\,\underline{5}\,\underline{3}\,\underline{5}}$ | $\overset{>}{\underline{6}\,\underline{5}\,\underline{3}\,\underline{5}\,\underline{6}\,\underline{5}\,\underline{3}\,\underline{5}}$ | $\overset{>}{\underline{6}\,\underline{5}\,\underline{3}\,\underline{5}\,\underline{6}\,\underline{5}\,\underline{3}\,\underline{5}}$ |

$\overset{>}{\underline{6}\,\underline{5}\,\underline{3}\,\underline{5}\,\underline{6}\,\underline{5}\,\underline{3}\,\underline{5}}$ | 渐弱 $\underline{\dot{1}\,6\,5\,6\,\dot{1}\,6\,5\,6}$ | $\underline{\dot{1}\,6\,5\,6\,\dot{1}\,6\,5\,6}$ | $\underline{\dot{1}\,6\,5\,6\,\dot{1}\,6\,5\,6}$ | $\underline{\dot{1}\,6\,5\,6\,\dot{1}\,6\,5\,6}$ |

$\dot{1}\ \ -$ | $\dot{1}\ \ -$ | $\dot{1}\ \ -$ | $\dot{1}\ \ -$ | $\overset{\dot{1}}{\underset{}{\dot{2}}}\ \ -$ |

p *pp*

$\dot{2}\ \ -$ | $\dot{2}\ \ -$ | $\dot{2}\ \ -$ | $\overset{\dot{2}}{\underset{}{\dot{3}}}\ \ -$ | $\dot{3}\ \ -$ |

$\dot{3}\ \ -$ | $\dot{3}\ \ -$ | $\overset{0}{\underset{\cdot\cdot}{\overset{\vee}{3}}}\ \ -$ | $\underset{\cdot\cdot}{\overset{\frown}{3}}\ \ -$ ‖

 ppp

经典儿歌

爱祖国

潘振声 曲

贝壳之歌

荷兰儿歌

1=G 3/4 (5̣ 2弦)

捕鱼歌

台湾山歌

1=D 2/4 (1 5弦)

粗心的小画家

韩德常 曲

大鞋和小鞋

汪玲 曲

1=D 2/4 (1 5弦)

当我们同在一起

德国儿歌

1=G 3/4 (5 2弦)

法国号

丰收之歌

好妈妈

潘振声 曲

1=G 2/4 (5̣ 2弦)

(sheet music notation)

假如我是小鸟

德国童谣

1=G 3/4 (5̣ 2弦)

(sheet music notation)

剪羊毛

1 = D 2/4 (1 5弦)

澳大利亚民歌

牧　童

捷克民歌

1 = D　2/4　（1 5弦）

[乐谱：二胡演奏符号与简谱]

牧童之歌

哈萨克族民歌

1 = G　2/4　（5 2弦）

[乐谱：二胡演奏符号与简谱]

牧羊女

捷克民歌

1=D 3/4 (1 5弦)

人们叫我唐老鸭

美国童谣

1=G 4/4 (5 2弦)

数蛤蟆

四川民歌

1=G 2/4 (5 2弦)

我是一朵小花

汪 玲 曲

1=D 2/4 (1 5弦)

下雨天

小宝贝睡着了

小红帽

巴西儿歌

小小男子汉

潘振声 曲

1 = G 2/4

小雪花

汪 玲 曲

1 = D 3/8 (1 5弦)

（二胡曲谱，略）

鞋匠舞

丹麦儿歌

1 = G 2/4 (5 2弦)

（二胡曲谱，略）

新年好

英国儿歌

一分钱

潘振声 曲

$1=D$ $\frac{2}{4}$ （1 5弦）

(sheet music notation)

在花园里

英国儿歌

$1=D$ $\frac{4}{4}$ （1 5弦）

(sheet music notation)

经典民歌

阿里山的姑娘

1 = G 4/4 (5 2弦)

台湾民歌
张彻 曲

采茶灯

福建民歌

1=F 2/4 (6̣ 3弦)

采 花

四川民歌

搭凉棚

昆山民歌

1=G 2/4 (5 2弦)

大河涨水沙浪沙

1 = G 2/4 3/4 (5 2弦)

云南民歌

东方红

陕北民歌

1=G 2/4 (5 2弦) 中速 庄严地

嘎达梅林

内蒙古民歌

1=G 4/4 (5 2弦)

姑苏小唱

江苏民歌

1=D 2/4 (1 5弦)

稍慢

红河谷

加拿大民歌

1=G 4/4 (5 2弦)

红旗歌

内蒙古民歌

1=F 2/4 (6 3弦)

黄河情歌

山西民歌

1=D 4/4 (1 5弦)

经典民歌 sheet music page 171

黄河船夫曲

1 = G 4/4 （5 2弦）

陕西民歌

2 5 1 6 5 - | 2 5 2 5 | 2 5 2 1 6 5 6 | 1 - 2 0 |

2 5 2 1 6 5 6 | 1 - 2 0 | 2 5 2 1 6 5 6 | 1 - 2 0 |

2 5 2 1 6 5 6 | 1 - 2 0 | 2 5 2 1 6 5 6 | 1 - 2 0 |

2. 2 6 5 3 | 2 4 2 1 1. 2 4 2 | 1 - - - ‖

金风吹来的时候

1=G 4/4 （5 2弦）

稍慢 甜美地

马俊英 曲

浏阳河

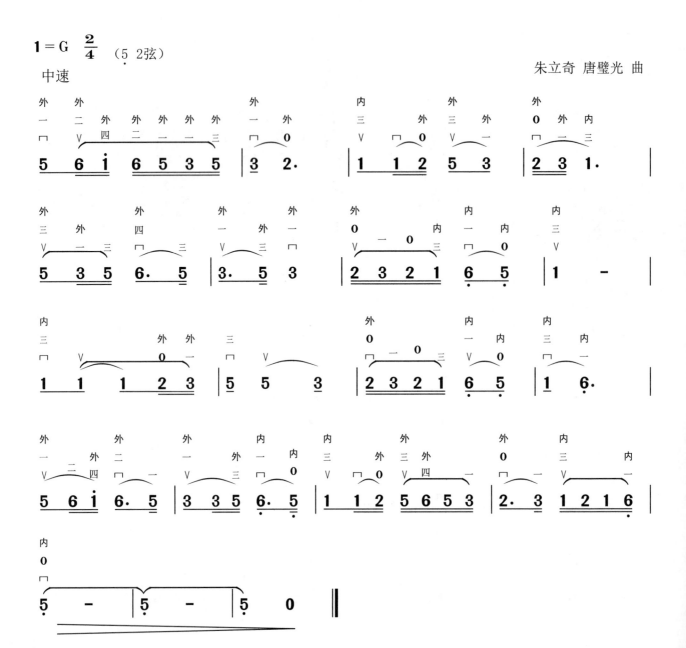

满江红

1=G 4/4 (5̣ 2弦)

古曲

梅花开得好

东北民歌

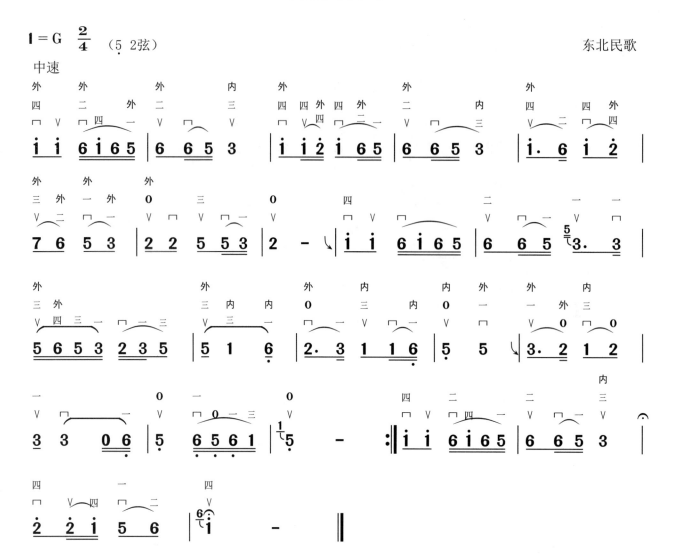

孟姜女

江苏民歌

$1={}^\flat B$ $\frac{2}{4}$ (3 7弦)

弥渡山歌

云南民歌

1=F 2/4 (6 3弦)

茉莉花

1=G 4/4 (5 2弦)

中国民歌

牧 歌

内蒙古民歌

秋收起义歌

江西民歌

十送红军

江西民歌

1=F 2/4 (6 3弦)

(Sheet music for erhu)

经典民歌

送情郎

东北民歌

我爱我的台湾

1 = F 2/4 (6 3弦)

台湾民歌

小河淌水

沂蒙山小调

知道不知道

1=G 2/4 (5 2弦)

陕西民歌

流行歌曲

城里的月光

陈佳明 曲

1=G 4/4 (5 2弦)

深情地

大约在冬季

齐秦 曲

东方之珠

罗大佑 曲

1 = G 4/4 (5 2弦)

红豆

明天会更好

罗大佑 曲

1=G 4/4 (5 2弦)

(0 3 4 | 5 - - 5 3 2 | 1 - - 1 3 4 | 5 - 5 1 5 3 4 |

5 - - 5 3 4 | 5 - 5 1 1. 7 | 6 - - 6 3 4 | 5 - 5 4 3. 2 |

1 - - 0) 3 4 | 5 5 5 5 5 6 5 4 4 3 4 | 5 5 3 2 1 2 2 3 2 |

1 1 1 1 1 1 7 7 1 7 6 5 | 6 5 4 4 5 6 5 5 - | 1 1 1 6 3 5 6 5 5 |

6 6 5 1 2 3. 2 | 1. 1 1 3 3 3 2 2 2. 2 | 1 1 7 6. 5 0 3 4 |

‖: 5 5 5 5 5 6 5 4 4 3 4 | 5 5 3 2 1 2 2 3 2 | 1 1 1 1 1. 7 7 1 7 6 5 |

6 5 4 4 5 6 5 5 - | 1 1 1 6 3 5 6 5 5 | 6 6 5 1 2 3. 2 | 1. 1 1 3 3 3 2 2 2. 6 |

曲谱篇 | 流行歌曲

梦里水乡

周迪 曲

曲谱篇 | 流行歌曲

女人花

陈耀川 曲

1=F 4/4 (6 3弦)

牵 手

1 = G 4/4 (5 2弦)

李子恒 曲

（二胡乐谱，略）

山楂花

上海滩

顾嘉辉 曲

盛夏的果实

1=F 4/4 (6 3弦)

Meyna Co 曲

思 念

谷建芬 曲

曲谱篇 | 流行歌曲

晚 秋

1=G 4/4 (5 2弦)

许建强 曲

甜蜜蜜

庄汉 曲

1=G 4/4 (5 2弦)

万水千山总是情

顾嘉辉 曲

1=G 4/4 (5 2弦)

忘不了

童安格 曲

1=G 2/4 (5 2弦)

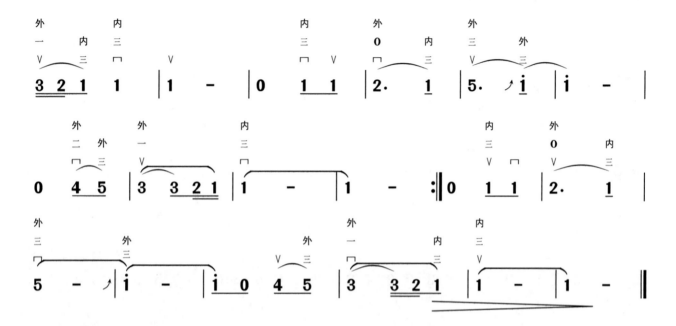

味 道

黄国伦 曲

像我这样的人

毛不易 曲

1=G 4/4 (5 2弦)

萱草花

Akiyama Sayuri 曲

1=G 3/4 (5 2弦)

曲谱篇 | 流行歌曲

```
外         外    外   内 外  外         内 内
一    V    三 外 三 外 一  V       一 内 一
⊓    V ⊓  V 四 ⊓ V 0 ⊓    V       ⊓ 三 V
3   3  3 |5. 6 5 |1. 2 3 5 |3 - 0 |6 1 6 0 |

内  内 外 外      内  内
0 内 0 一    0 内 三 外 三
⊓ 三 V ⊓   V 一 ⊓ 0  V
5 1 5 3 |2. 6 1 2 |1 - 0 ‖
```

雪落下的声音

1=G 4/4　　　　　　　　　　　　　　　　　　陆　虎　曲

曲谱篇 | 流行歌曲

阳光总在风雨后

1 = G 4/4 (5 2弦)

许美静 曲

(0 5 67 | i - 7 6 | 5 7 2 1 2 3 | 4 3 2 1 2 |

3 - 0 5 67 | i - 7 6 | 5 7 2 1 2 3 | 4 3 2 1 7 |

1 - - - | 0 0 0) 3 4 ‖: 5 5 5 1 | 2 1 3 3. 2 |

1 1 6 1 6 | 6 5 5 - 3 4 | 5 5 5 1 | 2 1 3 3. 2 |

1 6 6 1 | 2 2 - - 3 2 | 1 1 2 1 6 6 5 | 5 3 3 3 3 3 |

3 2 1 6 1 2 1 3 | 3 - - 3 2 | 1 1 2 1 6 6 5 | 5 3 3 3. 3 |

3 2 1 6 1 6 5 | 5 - - - | 5 5 3 3 5 | 6 3 5 5 - |

1 1 1 2 3 5 | 5 - - - | 6. 6 5 3 | 5 6 1 1 0 3 |

2 3 2 1 1 6 1 | 1 2 2 - - | 5 5 3 3 5 | 6 3 5 5 - |

曲谱篇 | 流行歌曲

夜来香

1=F 4/4 (6̣ 3弦)

黎锦光 曲

一次就好

1=F 4/4 (6 3弦)

董冬冬 曲

一帘幽梦

1=D 4/4 （1 5弦）

刘家昌 曲

一生所爱

1 = G 4/4 (5 2弦)

卢冠廷 曲

雨 蝶

张宇 曲

1=G 6/8 (5 2弦)

月亮代表我的心

1=G 4/4 (5 2弦)　　　　　　　　　　　　　　　　　汤尼 曲

这世界那么多人

Akiyama Sayuri 曲

流行歌曲

```
      内  内       外 外  外            内        内
      0   三      0  一 外  一          三  内  内  三
   V  ⊓   V   ⊓  V  ⊓    V          V   ⌒  ⊓  V
0  0  0  5̣ | 1  1̲ 1̲  2  3̲ 5̲ | 3 - 0  3̲ 2̲ | 1. 6̣̲ 1̲ 6̣ 1 |

   内     内 内          外 外  四 外  一  内 内 内 外 三
   0     0  三       外 外    三  V   三  0  0    V
 V ⊓  V ⊓  V      V ⊓ V  0  ⌒   ⌒   V   ⌒  V  0 ⊓
6̣̲5̣ - 0.  5̣ | 1 1̲ 1̲ 1̲ 2̲ 3̲ 5̲ | 6.̲ 5̲ 5̲ 3̲ 2̲ | 1. 6̣̲ 5̣̲ 5̣̲ 2 | 1 - - ‖
```

祝你平安

1=G 4/4 (5̣ 2弦)

刘青 曲

(0 1̇ 7 5 5 - | 0 1̇ 7 5 5 5 2 3 | 4 3 6̣ 1 1 1 6̣ 7̣ | 1̇ - 2̇ -)

‖: 3 5 5.3 5 - | 3 1 1 6̣ 1 - | 3 5 5 6 5 5 - | 2 3 5 2 3 2 - |

3 1 1̣ 6̣ 3 3 5 6 | 3 1 1 6̣ 3 - | 3 2 2 2 1 6̣ 3 2 2 2 | [1. 5̣ 5̣ 5̣ 2 3.1 - :‖

[2. 5̣ 5̣ 5̣ 2 3.1 - | 1̇ 1̇ 3 5 5 5 3 2 | 1 1 6 5 5 - | 6 6 6 1 1 1 6 1 |

5 3 2 3 2 2 - | 1̇ 1̇ 3 5 5 5 3 2 | 1 1 6 5 5 - | 3 1 1 6̣ 6̣ 3 2 2 2 |

5̣ 5̣ 5̣ 5 2 3 3 1 - ‖

走过咖啡屋

林子渊 曲

1 = G 4/4 (5 2弦)

最浪漫的事

1=G 4/4　(5 2弦)

李正帆 曲

```
0 0 05 56 | 1111 66 3 | 3 - 05 56 | 1111 1 35 |
5 - 0 05 | 65 65 6 523 | 32 11 01 16 | 1 6 1 3 2 |
2 - - - | 0 0 05 61 | 1111 1 62 | 2 3 3 3 56 1 |
1111 1 35 | 5 - - 05 | 65 65 6 65 | 23 21 66 1 |
5 32 1 66 | 12 11 - - | 0 0 05 61 | 6 65 65 35 |
5 - 05 61 | 6 65 65 61 | 1 - 01 23 | 22 21 21 63 |
3 2 2 05 63 | 5 53 53 3 | 65 65 35 561 | 6 65 65 35 |
```

曲谱篇 | 流行歌曲